INTRODUCTION TO STILL LIFE IN WATERCOLOR

水 彩 靜 物 畫

醍醐芳晴

發行／新形象出版事業有限公司

作 者

醍醐芳晴

1952 年生於東京

1976 年畢業於武藏美術大學

1994 年初次參加日本水彩展，獲頒不破獎

1995 年參加日本水彩展，獲頒石井獎

1996 年參加日本水彩展，獲頒文部大臣獎。並獲 **OHARA** 第2回水彩
　　　展的町長獎。

1998 年參加日本水彩展，獲頒內閣總理大臣獎。目前為日本水彩畫
　　　會會員。

前　　言

　　爲了能夠隨心所欲運用透明水彩來作畫，懂得如何控制酌筆的含水量和顏料的用量是非常重要的。

　　色彩的乾淨與清新固然十分重要，但不畏色彩混濁勇於嘗試，不斷練習才是學會掌握與活用顏料特性的捷徑。靜物畫的題材撫拾皆是，不妨取來反覆練習。

　　透明水彩對於喜愛繪畫的人而言，堪稱是種相當熟悉的畫材。它除了使用簡便之外，依處理方式的不同，更可展現豐富多變，風味深遠的表現風貌。

　　本書將透過靜物畫的觀點，對透明水彩的運用進行詳盡的解說。

　　藉由實際繪畫的過程一一說明顏料的調混方法、水量的斟酌和筆觸的運用等，以及實物的配置和構圖等有關靜物畫的基礎要素也均在書中加以陳述。最後尚祈本書能爲讀者在畫靜物畫時提供些許助益。

目 次

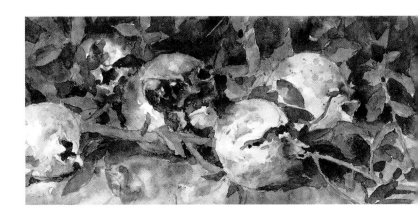

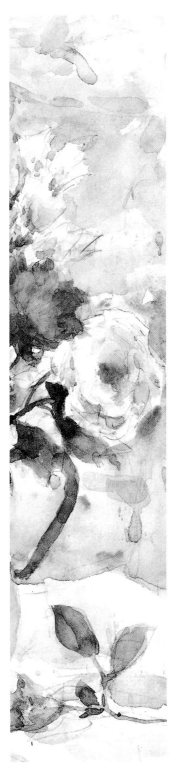

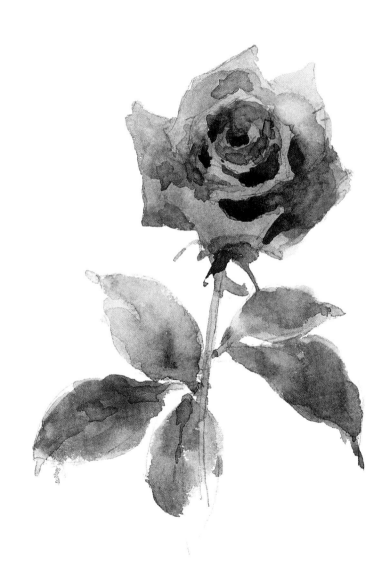

第1章
上色的基本技巧

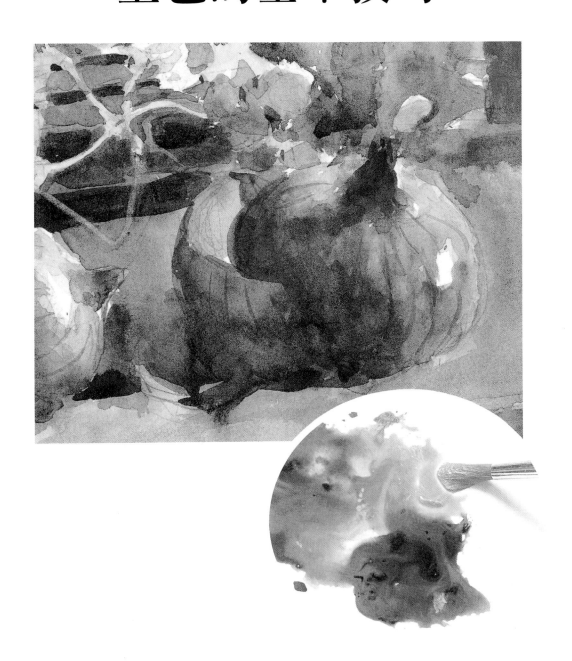

透明水彩顏料

畫室內畫靜物時，可從錫管裝的透明水彩中挑出13色來使用。通常畫筆沾大量顏料的機會頗多，因此最好使用容量較大的5號顏料，而避免選擇2號的。

本書所使用的13色的特徵

SAP GREEN 樹綠

顯色安定的綠，多用於樹葉的表現。

GOOKERS GREEN 胡克綠

陰影複雜的色調可使用該色來表現，由於色彩十分強烈，在混合時宜注意避免添加過多。

ULTRAMARINE BLUE LIGHT 紺青

最暗的部份是以該色與暗色混合之後來塗，而不使用黑色。

MANGANESE BLUE NOVA 鮮藍

中間的明亮色調是以該色與暖色混合之後使用。

GRIMSON LAKE 洋紅

紫色系是該色與紺青或鮮藍混合而成的，加上胡克綠顏色會變深。

CADMIUM RED LIGHT 鎘紅

和暖色或寒色混合之後，會產生各式各樣帶有暖色調的色彩

CADMIUM YELLOW ORANGE 鎘橘

和紺青或鮮藍混合之後會產生非常美麗的灰色

CADMIUM YELLOW LIGHT 鎘黃

黃色的基本色

CADMIUM YELLOW LEMON 檸檬黃

比鎘黃稍亮一點的黃。

YELLOW OCHRE 土黃

中明度的黃色，與藍色後混合之後會產生各種色調的綠。

RAW SIENNA 黃赭

與鮮艷的色彩混合之後，會降低彩度

RAW UMBER 生赭

欲表現暗色調時可以該色來調合

BURN UNBER 焦赭

與紺青混合之後會產生近黑的顏色，很少單一使用。

一般的2號錫管裝透明水彩顏料與容量較大的5號顏料

擠在調色盤上的13種顏色

作畫時先將13種顏色擠在鐵製的調色板上，隨時補充使用。

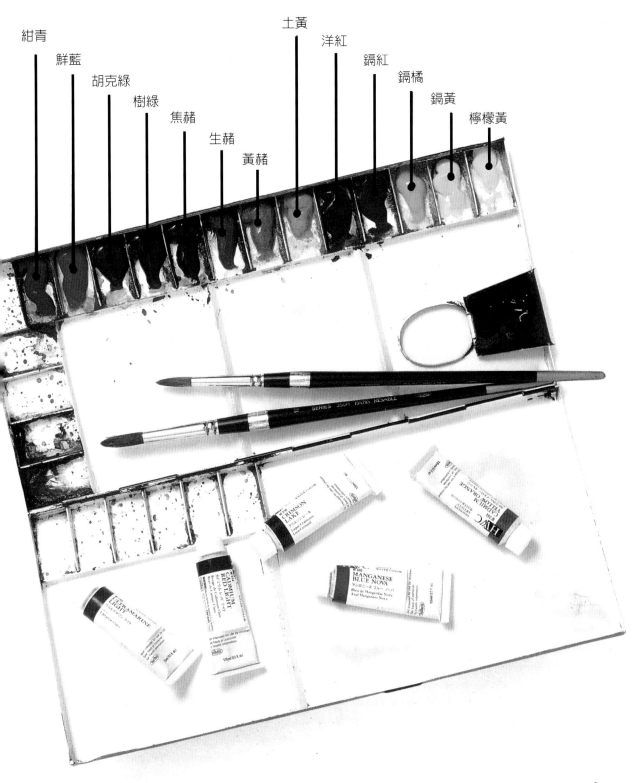

紺青
鮮藍
胡克綠
樹綠
焦赭
生赭
黃赭
土黃
洋紅
鎘紅
鎘橘
鎘黃
檸檬黃

靜物畫與畫材的準備

用紙

水彩專用紙除了須具備良好的吸附性外，還必須經過
耐擦和耐刮等的特殊加工處理。市面上售有各式裝訂
成冊的畫紙本。

畫架

由於透明水彩會使用到大量的水，因此畫面一旦垂直
顏料就會滴落，而不利於色彩的控制。畫面呈65度傾
斜的畫架是比較方便的類型。攜帶型的則以可自由傾
斜的為佳。

筆洗

筆在水中反覆清洗，顏料脫落之後溶入水中，水很快
就會變濁，這時如果不勤於更換清水而繼續使用的
話，會導致畫面上的色彩變濁。在畫室內靜物時，不
妨準備較大的筆洗，使用起來較方便。

筆

畫小品時只要準備8～12號的圓筆就夠了。毛太軟不
利於筆觸的控制，太硬又容易將之前已經上好的顏色
刮除，因此在選筆時要以筆身彈性佳者為宜。此外沾
水之後筆尖雜亂不齊的也要避免選用。

使用吹風機

用吹風機提早讓畫面水分乾燥使上色更為快速。

打底用鉛筆

可使用2B濃度的鉛筆。筆者習慣使用線條粗細固定的
尖鉛筆，並以橡皮擦來修正鉛筆線條。

觀察佈局的紙框

透過紙框可以清楚觀察到排列好的實物應如何佈局於畫
面上。通常都以厚紙板自行製作。

尺

在打鉛筆底時，直線部份最好用尺來畫，上色時則直接
以手來畫以免線條過於僵硬。

衛生紙

彩色畫面上的顏料或水份過多時可利用衛生紙來調整
色彩已乾的畫面也可以衛生紙沾水之後加以擦拭。

衛生紙的使用方法

當所上的顏色太濃時

以衛生紙按壓將顏料沾除

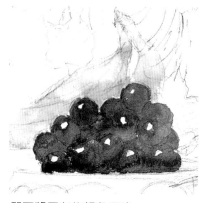

即可將原有的顏色調淡

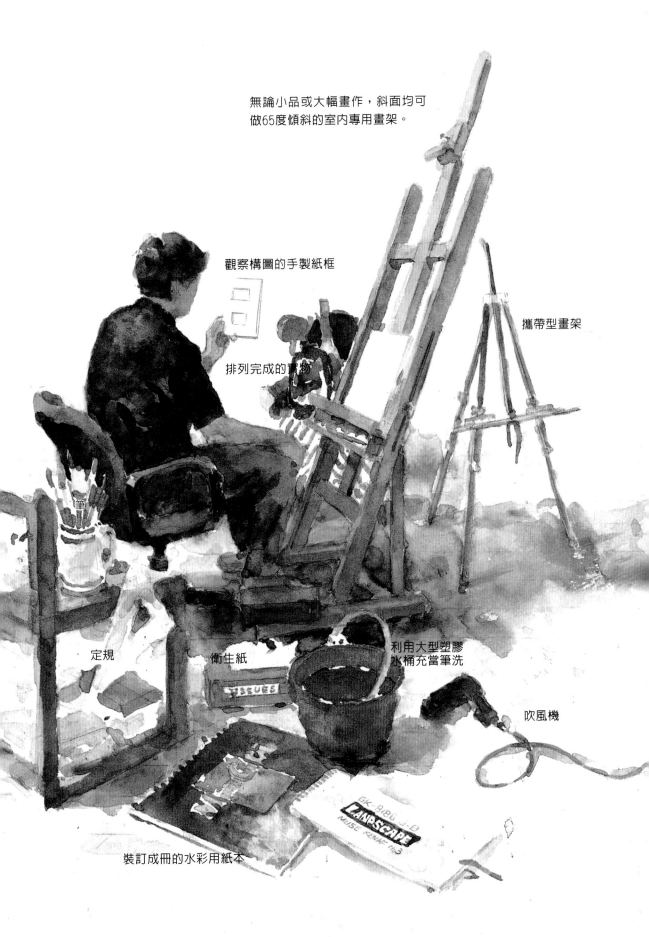

無論小品或大幅畫作，斜面均可
做65度傾斜的室內專用畫架。

觀察構圖的手製紙框

攜帶型畫架

排列完成的實物

筆

定規

衛生紙

利用大型塑膠
水桶充當筆洗

吹風機

裝訂成冊的水彩用紙本

11

上色的基本技法 平塗

有關透明水彩的上色技法將藉酒瓶的上色步驟來進行解說。平塗就是所謂WASH的一種透明水彩的基本上色技巧。它的要領在於將吸足水份的筆迅速在畫面上移動。

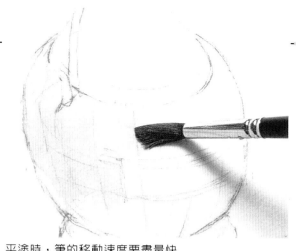

平塗時，筆的移動速度要盡量快

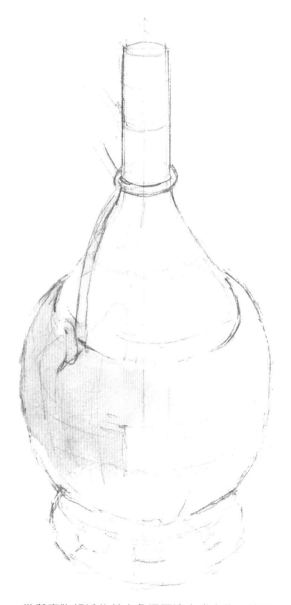

當與實物相近的基本色調平塗完成之後，接著再進行下一個步驟，開始將瓶肚部份塗以土黃色。

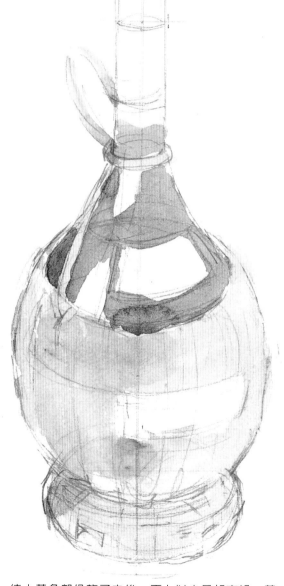

待土黃色部份乾了之後，再上以少量胡克綠、黃赭及鎘紅混合而成的顏色。

重疊

待第一次上的顏色完全乾了之後，再重新覆上新的顏色的技法就稱爲重疊。不過，若筆觸過於用力或筆的含水量過多時，很容易將下層的顏色刮除或洗去。因此在進行重疊時，要適量地混合顏料和水，然後再將調好的顏料謹愼地疊在底色上。

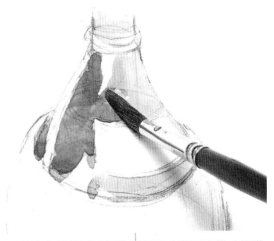

重疊務必要等到下層的顏料完全乾了之後才能進行。

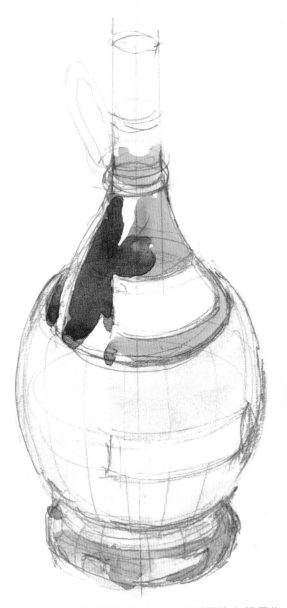

待先前平塗的顏料乾了之後，再重覆塗上相同的顏色。

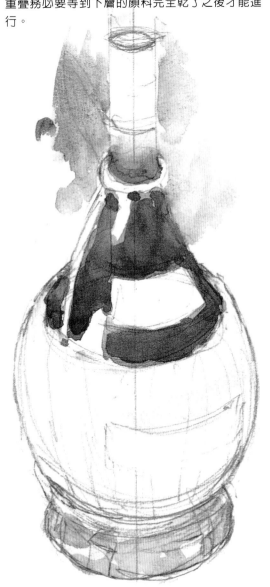

經由相同顏色的重疊，瓶子的顏色會變得比先前平塗時深。

上色的基本技法 濕中濕 （WET IN WET）

在底色未乾之際，可隨意移動畫筆，也可自由添加已稀釋好的顏料於畫面上。但一旦顏色開始變乾就不宜再動手，務必要等到顏料完全乾了之後再進行下一個步驟。

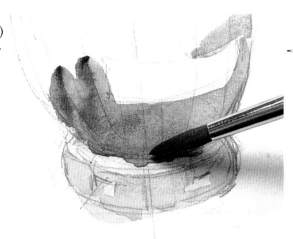

濕中濕是在底色仍呈潮濕狀態的畫面上，添加新的顏色使其互相混合的技法。

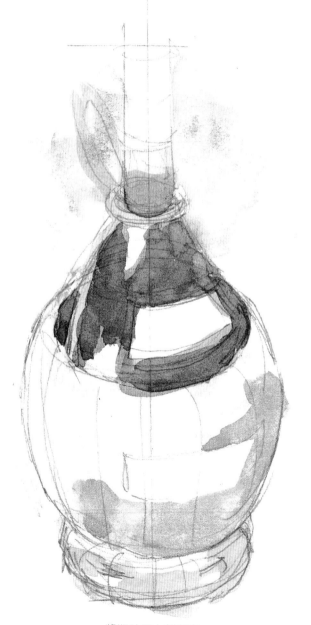

將瓶肚覆上鮮藍色

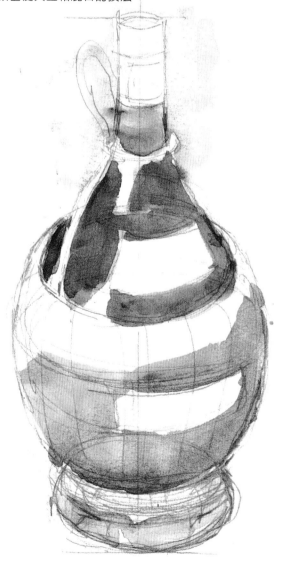

在鮮藍色未乾之際，塗上赭黃和鎘紅，讓色彩自然混合。

漸層法

在表現實物的圓滑感或曲線的立體感時，就會運用到漸層法。它的技巧容易表現，是一種將暗的顏色逐漸塗亮的作法。在未乾的暗色上，以乾淨的濕筆漸次將顏色刷淡，使彩度變亮。

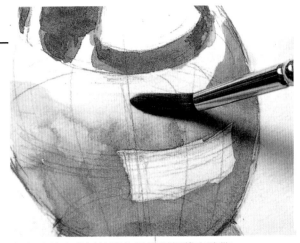

顏色的接合處以乾淨的濕筆輕輕將它塗散。

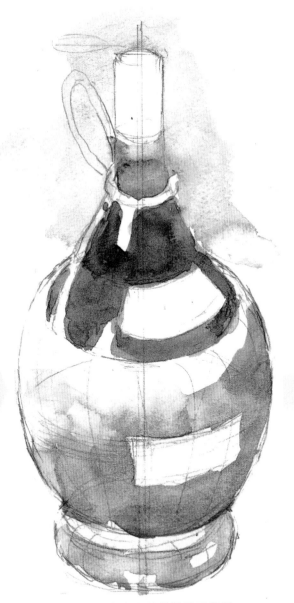

漸層法須在底層顏色未乾的狀態下進行。

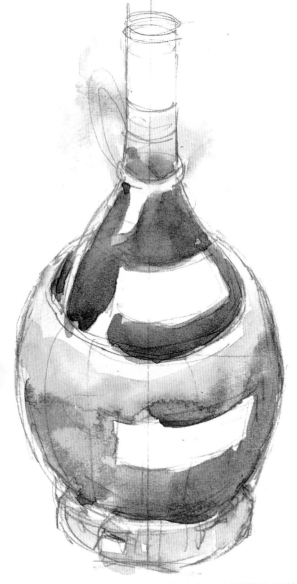

以漸層法將色彩的接合處刷淡，表現瓶的圓弧感。

乾筆法及刮

乾筆法

以吸乾水份的筆來塗時,顏色就會出現不平滑的感覺,就種技法就稱為乾筆法。欲表現實物粗糙的質感或希望畫面有所變化時,通常都會運用到這種技法。

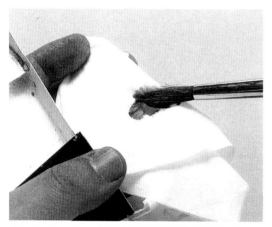

以衛生紙將畫筆上的水份吸乾之後再行上色。

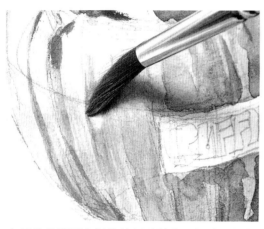

在已乾的畫面上以乾筆迅速塗佈,以表現粗糙的感覺。

刮 色

已上好的顏色可部份刮除。在欲表現不同於以筆彩繪的曲線時,就會用到這種技法。

刮色時要使用筆端尖的那頭。

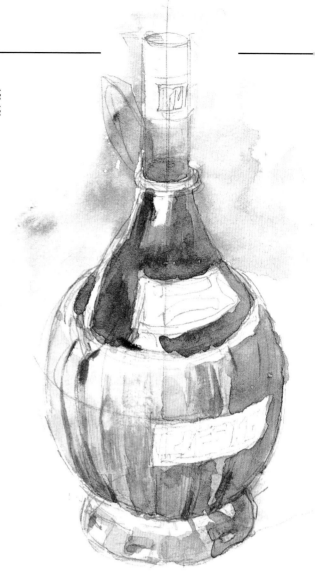

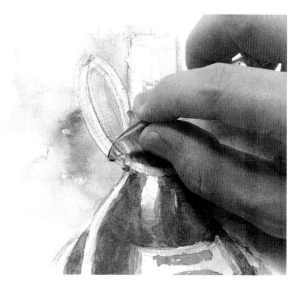

以濕筆將畫面充份塗濕之後,再小心地將色彩刮除,須注意避免傷到紙張。

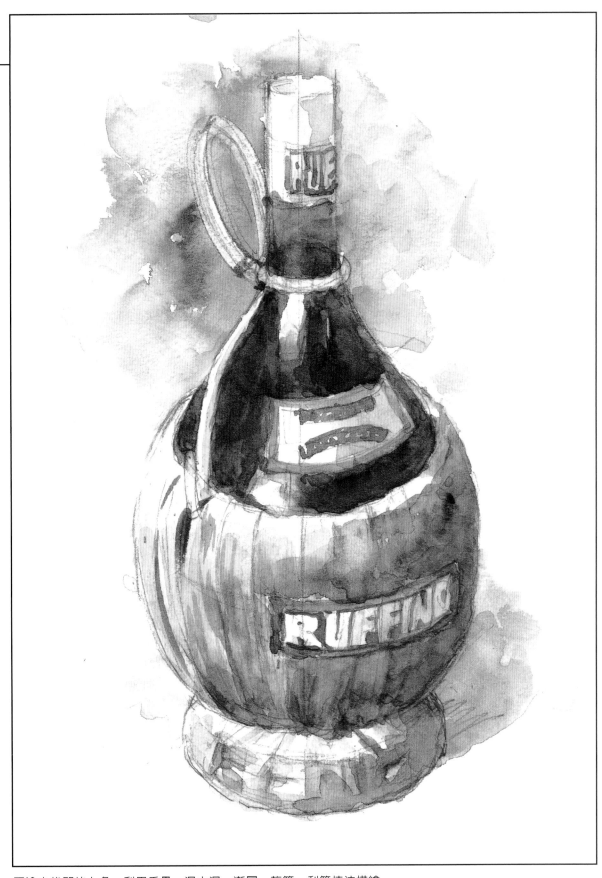

平塗之後開始上色，利用重疊、濕中濕、漸層、乾筆、刮等技法描繪
完成的酒瓶，最後再將綁在瓶頸上的繩子輪廓刮出，作品就算完成。

調色盤上的混色 輕微混的效果

在調色盤上混色時以不超過4色爲原則。混色時不是將所有的顏色完全混在一起，基本上是要以保留住些許原有色彩的方式輕微地混合。藉由微妙的色調展現透明水彩所具備的美麗色澤。

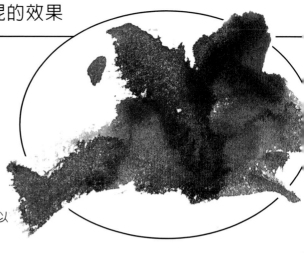

由於不是完全混合，因而得以表現出微妙的色調。

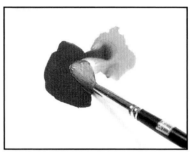

1. 先將主顏料的鎘紅溶於調色盤中。

2. 加入鎘黃

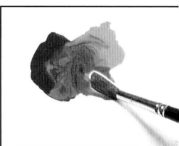

3. 與之前已稀釋了的鎘紅輕輕混合。

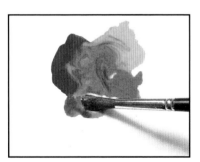

4. 再加入少量胡克綠

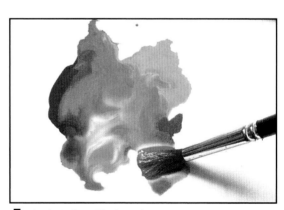

5. 輕微地將3種顏色混合

3種顏色若完全混合的話，就會變成褐色

18

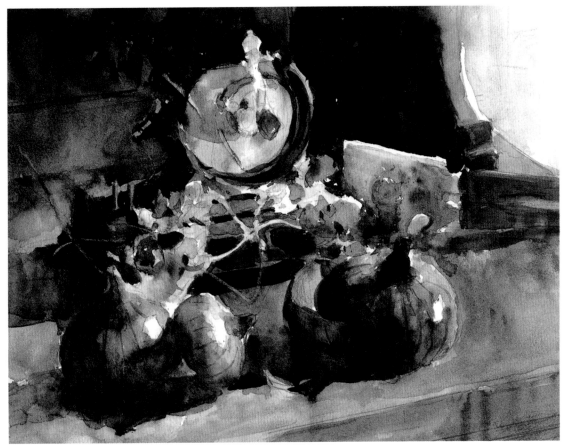

畫有洋蔥的靜物畫（WATSON紙　27.5×35.5㎝）

在調色盤上混成洋蔥顏色

將紺青與洋紅及生赭擠入調色盤中輕微混合。

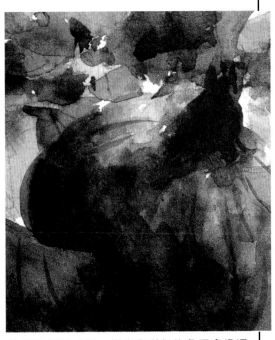

洋蔥的原尺寸圖。紺青和洋紅的色調會像這
樣局部地呈現在畫面上。

在濕的畫面上混色　利用濕中濕的技法來表現桃子

在剛上好色的未乾畫面上塗上其他顏色，或是添加在調色板上混合成的顏色的技法稱爲濕中濕。不過當

畫面開始乾時，就不可再加任何顏色，一定要等到色彩完全乾了之後再上色。

上色的方法

1. 將稀釋成很淡的鎘紅、鎘黃、鎘橘一一塗在畫面上。

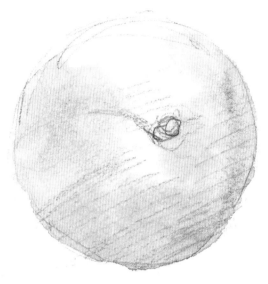

2. 待1的顏色上好之後，立刻塗上洋紅和鮮藍，使其在畫面上混合，接著等待畫面變乾。

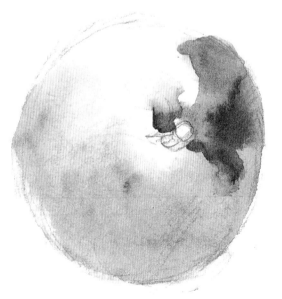

3. 為了強調桃子的立體感，再疊上由洋紅、紺青及黃赭混合成的顏色。趁這層顏色未乾之際再塗上鮮藍色。

4. 桃子的下半部在底色未乾時，塗上與3相同的顏色，並以漸層方式塗佈。左上方的顏色是鎘紅和鎘黃直接在畫面上混合而成的。

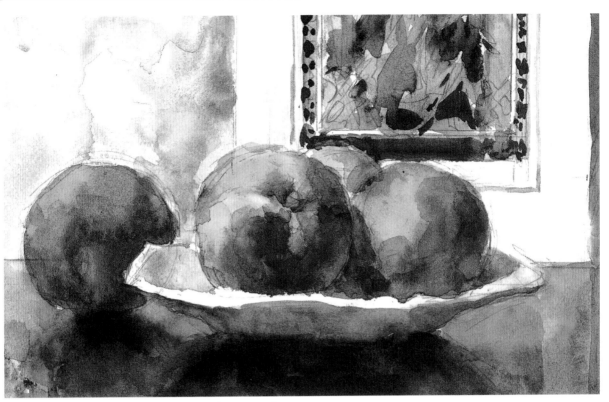

以濕中濕的技法畫成的桃子（KENAF紙　/16×27cm）

5. 為了表現桃子的圓潤感，運用筆腹局部塗佈色面。

待畫面全部乾了之後，再以漸層法將色彩接合處過於明顯的部份塗淡。

混色的實踐 花椰菜的畫法

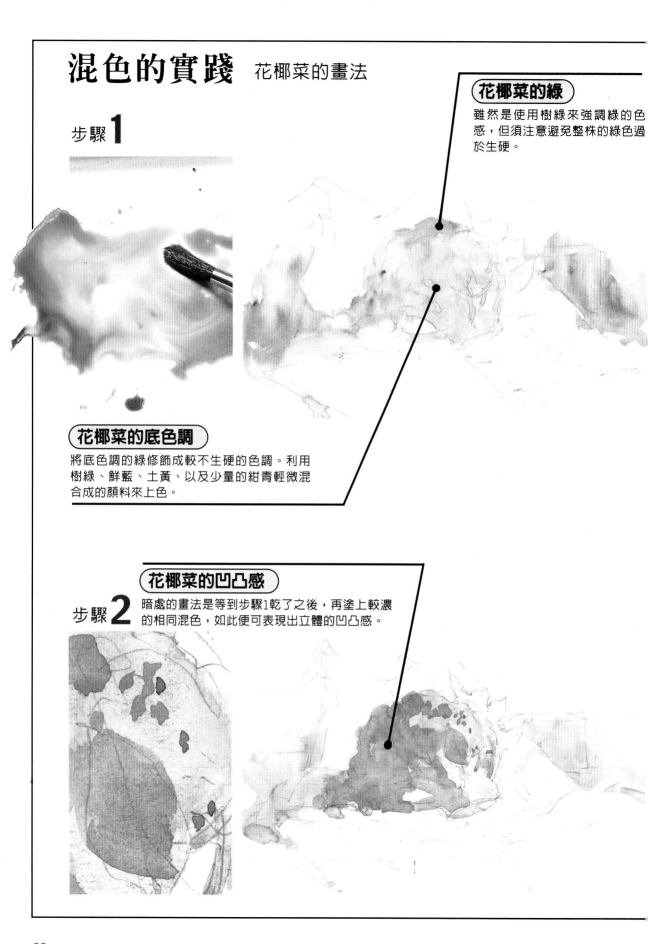

步驟 1

花椰菜的綠
雖然是使用樹綠來強調綠的色感，但須注意避免整株的綠色過於生硬。

花椰菜的底色調
將底色調的綠修飾成較不生硬的色調。利用樹綠、鮮藍、土黃、以及少量的紺青輕微混合成的顏料來上色。

步驟 2

花椰菜的凹凸感
暗處的畫法是等到步驟1乾了之後，再塗上較濃的相同混色，如此便可表現出立體的凹凸感。

步驟 **3**

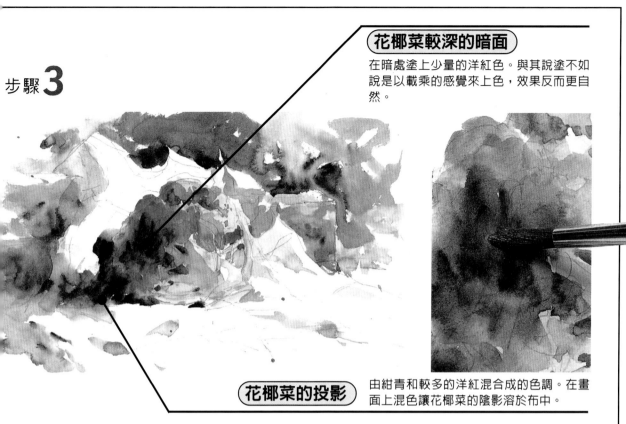

花椰菜較深的暗面

在暗處塗上少量的洋紅色。與其說塗不如說是以載乘的感覺來上色,效果反而更自然。

花椰菜的投影

由紺青和較多的洋紅混合成的色調。在畫面上混色讓花椰菜的陰影溶於布中。

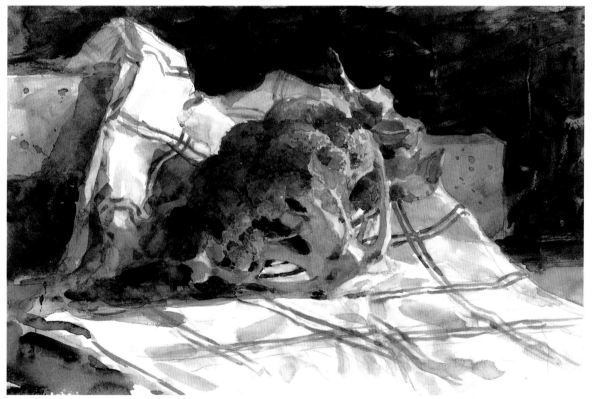

完成 (KENAF紙 /28×45.5cm)

為了與暗色的背景保持平衡而特別強調花椰菜的陰影與投影。

23

色彩的調和 暖色與寒色的混合

有時由於顏色鮮明，整體畫面反而會給人不協調的感覺。這時不妨試著以暖色和寒色來混色。這種混色法，不僅可用來調和顏色，同時在欲表現較深的色彩，或擴大色相時均能發揮極佳的功效。

暖色系顏料

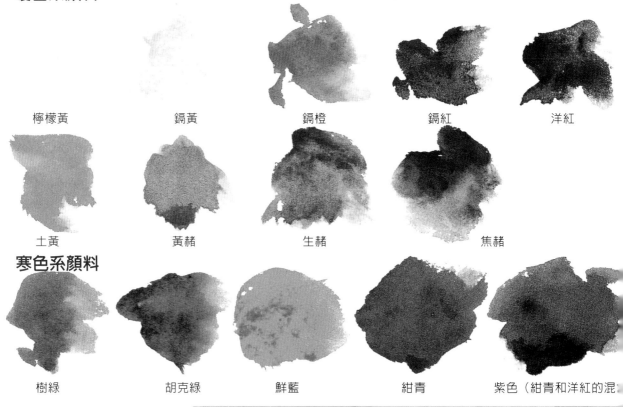

| 檸檬黃 | 鎘黃 | 鎘橙 | 鎘紅 | 洋紅 |

| 土黃 | 黃赭 | 生赭 | 焦赭 |

寒色系顏料

| 樹綠 | 胡克綠 | 鮮藍 | 紺青 | 紫色（紺青和洋紅的混 |

暖色的橘與寒色的綠

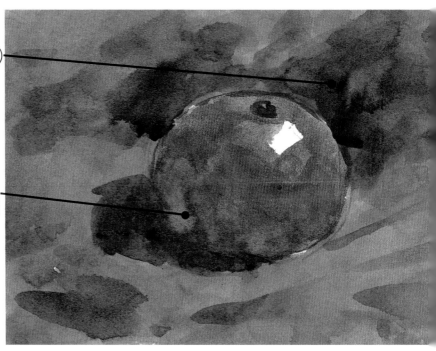

寒色的背影混以暖色調

背景的基本色是胡克綠與少量的紺青混合成的寒色調。這時加入以生赭和洋紅調成的暖色便可產生較深的顏色。

暖色的橘子混以寒色的綠

在橘子的橘色陰影中添加寒色的胡克綠，使與布及背景產生協調。

寒色的藍與橘

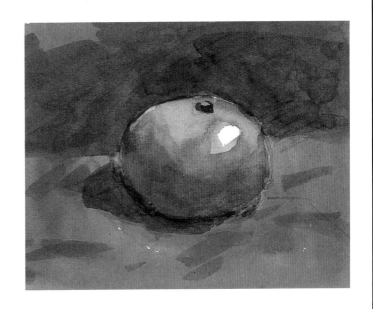

單調的橘子

為了表現橘子圓的感覺，在陰影部份以生赭色加以混合，背景的藍則以灰色調來襯托。由於橘子和四周的藍均以無彩度變化的明暗來表現，因此整體畫面給人單調的感覺。

在寒色的藍中混以暖色的紅

在紺青的背景中加入少量的鎘紅、鎘橘藉以調和橘子的色澤。

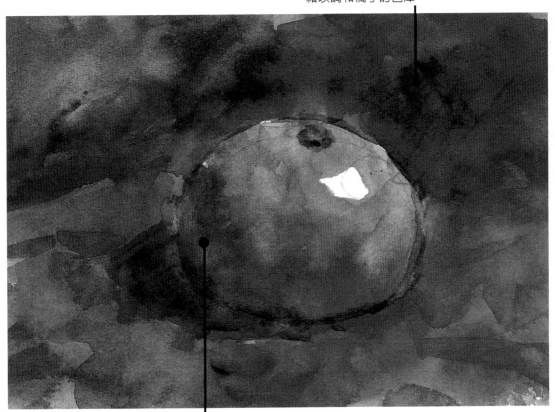

在暖色的橘中混以寒色的藍

在橘色的橘子陰影中混入背景所使用的紺青，藉以調和與背景的色調。

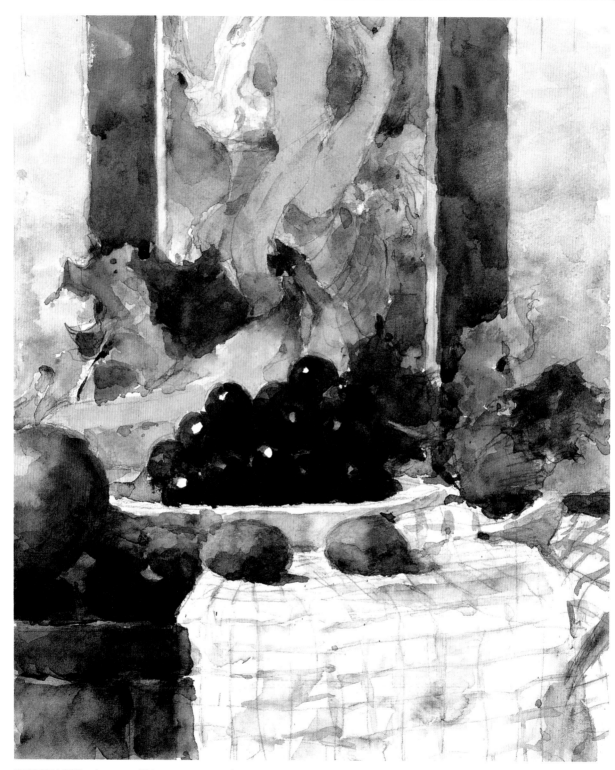

有葡萄的靜物（WATSON紙/31.5×21.5cm）

1 先以鉛筆打底。為了強調曲線與直線的對比,背景的海報與桌面的線條以尺來畫,上色時則不必借助尺,而以手直接畫。

實物的排列

實物攝影圖。相對於橫向陳列在桌面上的物品,背景的海報則具有縱向延伸的效果。

畫面的結構。經由縱畫面的收縮,讓畫面的兩大動線達到平衡。利用縮短葡萄與香蕉的距離來達到集中畫面的效果。

畫面的動線。相對於橫向延伸於桌面上的物體,做為背景的海報則由上而下與之搭配。

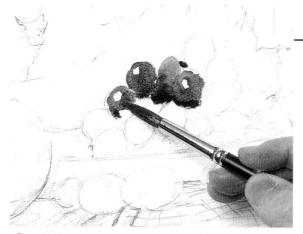

2 開始上色。以紺青混少量的洋紅來表現葡萄複雜的深色調。最亮處留白。

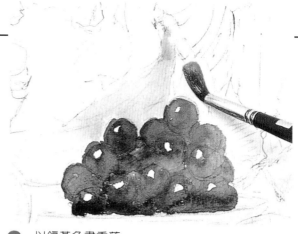

3 以鎘黃色畫香蕉。

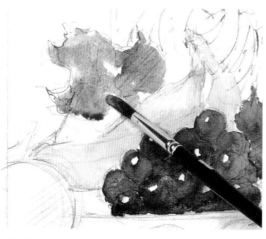

4 香蕉上方的葉子以樹綠與黃赭直接在紙面上調混之後上色,再趁此色層未乾之際混入紺青色。

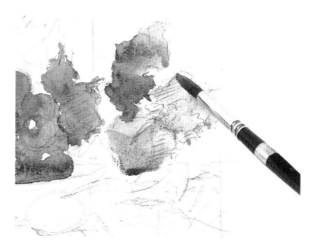

5 右側的葉子,也以稀釋得很淡的樹綠和紺青,在畫面上邊混邊畫。

6 畫面左下角的芒果,則以洋紅與少量紺青混成的深紅來著色,接著再混入以鎘橘與土黃調成的帶點橘色調的紅來塗佈。

7 將沾有略帶橘色調的紅筆尖加些水後,將色彩由深塗淡。

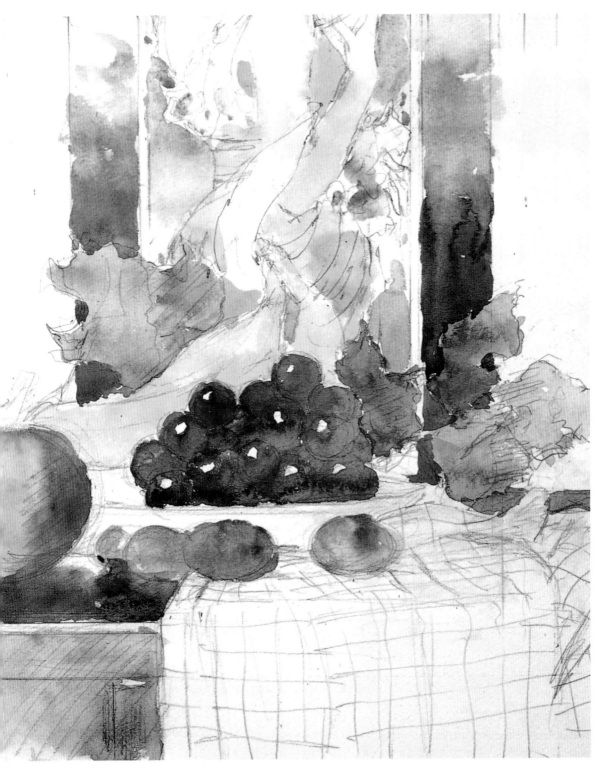

8 完成畫面襯底的加州李，和做為背景的海報顏
色。在這個階段中必須等到整體顏色完全乾了
之後，再進行下一個步驟。

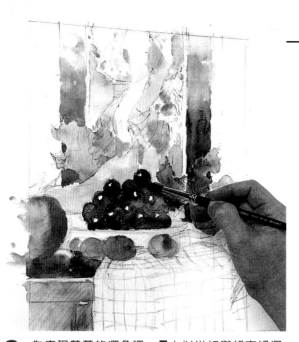

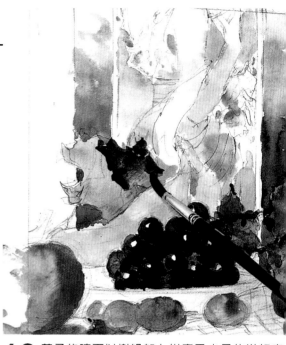

9 為表現葡萄的深色調，疊上以洋紅與胡克綠混成的顏料。

10 葉子的暗面以樹綠加上紺青及少量的洋紅來描繪。

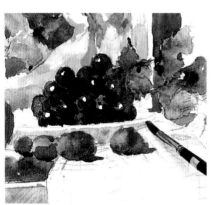

11 盤子的暗面則以鮮藍、洋紅、土黃混合之後上色。

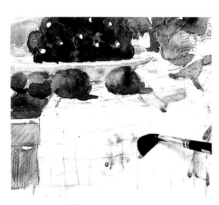

12 白色布面以留白加陰影的處理方式來表現。白布的陰影使用與白盤暗面相同的色調來塗。

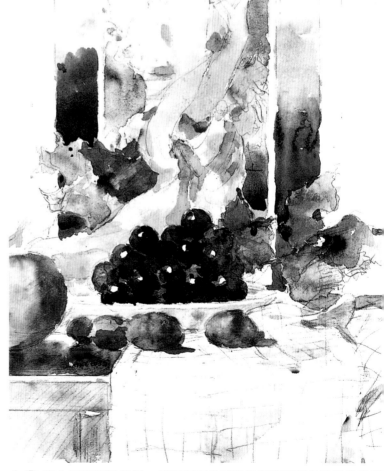

13 進入這個階段之後，接下來的步驟就是修飾細部色彩及整體畫面的明亮度。

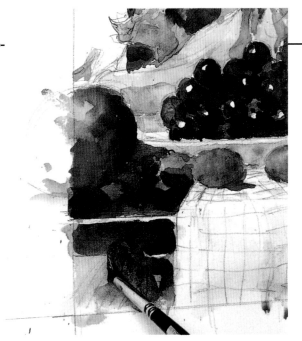

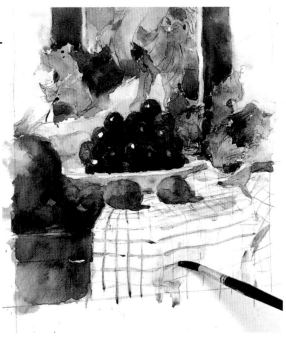

14 以生赭、洋紅、紺青及少量的胡克綠混成的顏色,將桌面的明度塗暗。

15 布的格子紋路必須等到陰影乾了之後再描,以鮮藍、黃赭及土黃混成的顏色來畫。

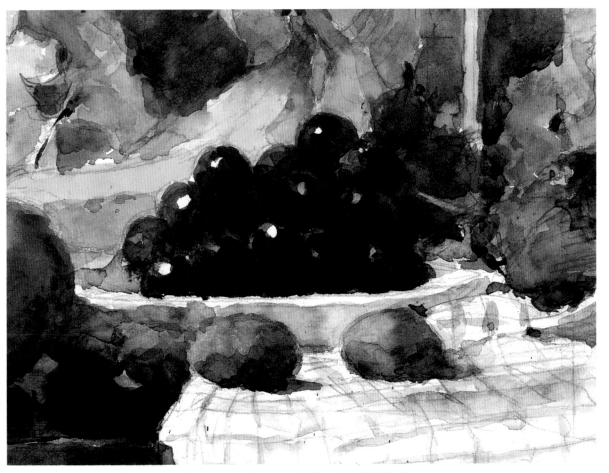

16 部份完成圖。葡萄的最亮處以留白來表現,或可塗上些許淡淡的色彩以增加變化。

受光面的輪廓要清晰

在觀察作畫對象的實物時，要經常
地瞇起眼睛來看，受光部份的形狀
清晰可見，而背光部份則較模糊。
這種現象放入水彩畫中，就可以明
和暗的形式來表現。亮處的輪廓要
畫得較鮮明，而有陰影的暗面則以
柔和的漸層方式來處理。

受光部份輪廓要清晰，而陰暗部份
則為表現地較模糊的鐵製絞肉器。

●**輪廓清晰的受光面**
把輪廓畫的很清晰，來表現受光
部份的情形。

●**輪廓模糊的暗面**
暗的部份可以濕中濕的方法來
畫，也可用筆沾水或衛生紙將色
彩由深塗淡。

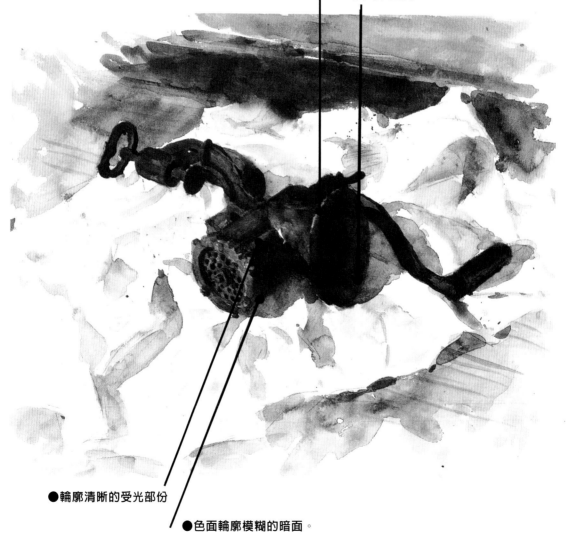

●**輪廓清晰的受光部份**

●**色面輪廓模糊的暗面。**

第2章
構圖與結構

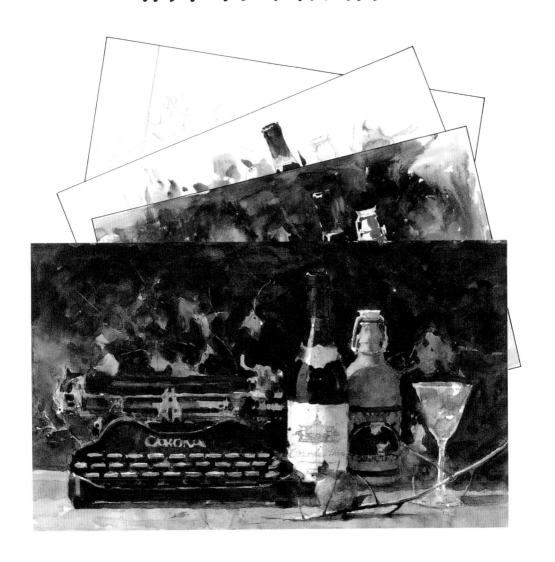

運用柔和的光來畫

利用螢光燈

無論是螢光燈或由窗口照射進來的柔和自然光，都會讓入畫的實物營造出各別的色彩美，以及各種色彩相互混合的美感及明暗節奏。即使只是從正面照射螢光燈，物體看起來也顯得璀璨亮麗。

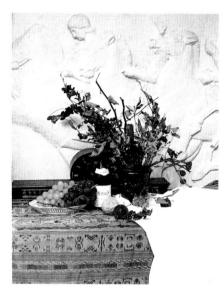

螢光燈柔和的光線，令實物各別的色彩看起來生動亮眼。

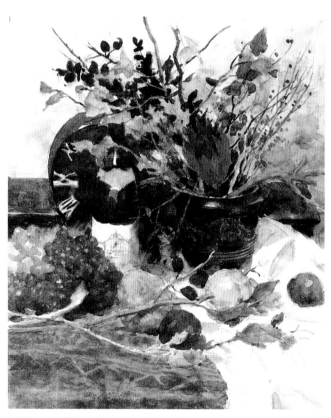

配置在柔和螢光燈下描繪成的作品。

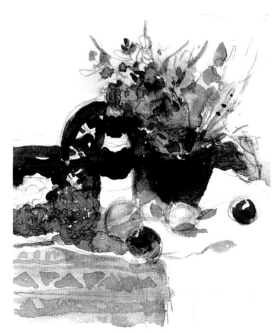

左上方作品的明暗節奏。每一種物品所具備的固有色彩依明暗變化來配置。

利用陰天的自然光來畫

靜物畫並不是一定要在室內畫才行，陰天
時將入畫的實物陳列到室外，在被雲遮蔽
的柔和光源下，可以感受到實體原有的色
彩及其形態美。

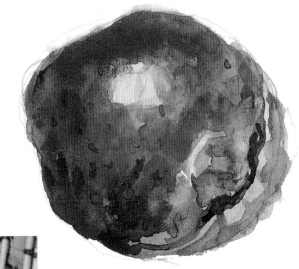

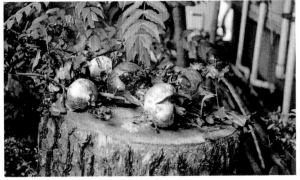

將石榴擺在陰天光源下作畫。

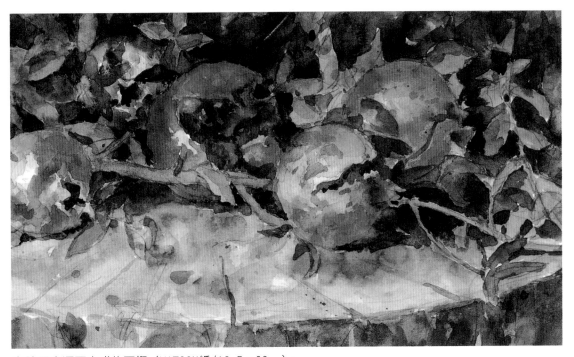

在陰天光源下完成的石榴（WATSON紙/19.5×33㎝）。
果實的外形完全一樣會讓畫面過於單調，擺進一些熟裂的石榴做
為畫面的重點以增加變化。

利用強光作畫

將聚光燈打在物體上會產生強烈的光和影，可製造結構的戲劇性效果。作畫時需以該光和影所營造的強烈明暗對比，做為表現重點。

將100瓦的聚光燈從洋娃娃的正上方往下照，以製造強烈的明暗區隔效果。

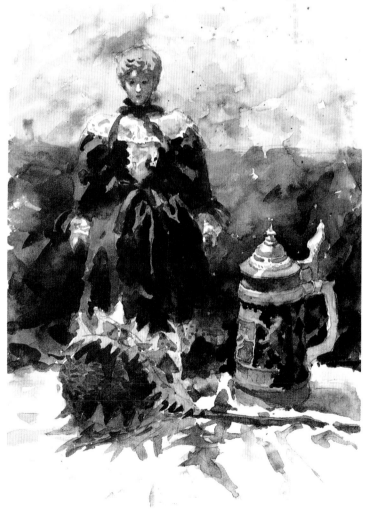

以表現受光照射的洋娃娃臉部及衣服明暗變化為重點的作品
（WATSON紙／75×37.5cm）

整幅畫大範圍的明暗構圖。

衣服的上色順序

1 受強光照射的洋娃娃衣裳，要使用比原有色彩更亮的顏色來上。以胡克綠、紺青、洋紅調混之後上色，再等它變乾。

2 將焦赭疊在衣服顏色上，讓暗面的色彩變深。

3 將疊上焦赭的暗色部份立即施以漸層處理，讓衣裳的縐褶表現出來。經過漸層處理的部份，會顯現出衣服原有的色彩。

以明暗來看顏色

在表現物體的立體感時，要看清楚所要上的顏色比其他部份亮或暗多少？受光部份和暗面的差異又如何？確實掌握物體經過光的照射之後，其原有色彩在明度上的變化。

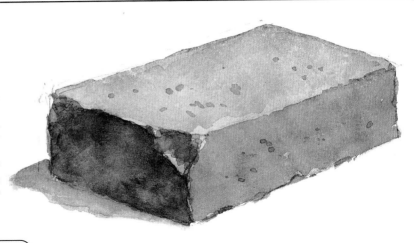

利用明暗來捕捉磚塊的立體感

觀察素色磚塊3個面的情形，它們之間是由表現出原有明度的上面和稍暗的側面，以及另一個暗面所組成的關係。

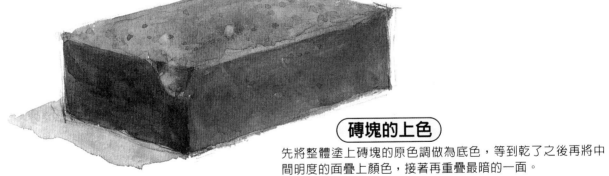

磚塊的上色

先將整體塗上磚塊的原色調做為底色，等到乾了之後再將中間明度的面疊上顏色，接著再重疊最暗的一面。

磚塊明暗表現失敗的例子

下列試舉出初學者較容易犯的錯誤明暗表現例子。

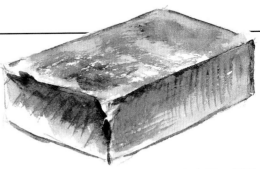

雖然磚塊的質感已經快要表現出來了，但可惜暗部的陰影畫得太亮。

由於原色彩的明度表現太亮，以致看起來有點像白色或黃色的磚塊。

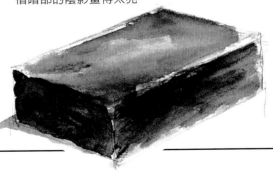

中間的明度太暗。

利用明暗來捕捉色調不同的物體

色彩彼此間的明暗關係一旦掌握不好，畫面的結構就會變得很鬆散。

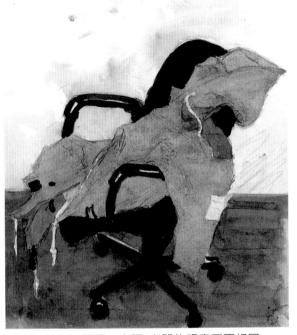

背景、地板、椅子、衣服4者間的明度互不相同。

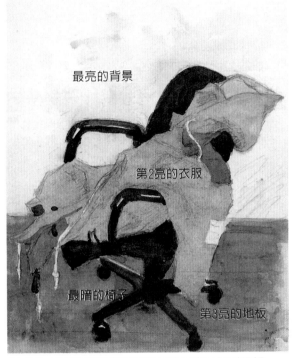

最亮的背景

第2亮的衣服

最暗的椅子

第3亮的地板

以素色來看物體間的明度關係將很容易得到理解。

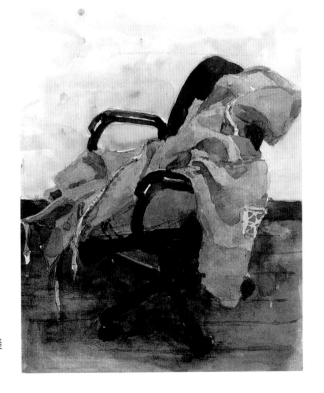

被分成4大區塊的物體的明暗關係，即便加入細部修飾，它的明暗節奏依舊不變。

明暗的平衡

在順位上，畫面明暗的配置要比考慮如何描繪實物來得更優先。不受色彩的干擾，仔細觀察實體彼此之間以及實體與背景之間的明暗平衡情形來構圖。待實體配置完成後，再使用鉛筆將整體明暗做粗略的分配。

主角不明的酒瓶與白色瓷壺

由於酒瓶和白色瓷壺的體積看起來幾乎一樣，因此整幅畫的焦點顯得曖昧不明，構圖給人散亂的感覺。看不出酒瓶和瓷壺究竟誰才是整畫的焦點。

改變明暗配置將主角突顯出來

將暗色的酒瓶與背景的暗面連成一體，加深背景的暗度之後，白色瓷壺就會突顯出來成為畫面的主角，自然而然就會吸引觀畫者的目光。

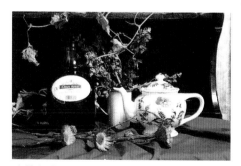

實物攝影圖

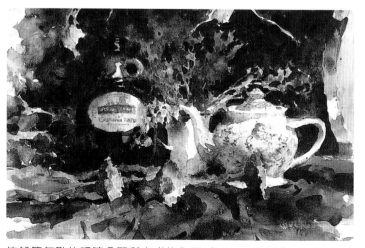

依鉛筆勾勒的明暗分配所完成的作品（WATSON 紙/29×49㎝）

主導觀畫者視線的構圖

縱使畫面的主角已經確定，但倘若觀畫者的視線只停留在固定點上的話，作品就會顯得過於單調。明暗的配置要流暢，避免視線集中在一點上。

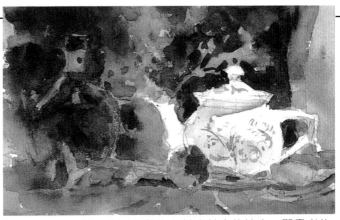

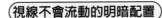
視線不會流動的明暗配置

除了白色瓷壺外，畫面上就沒有其它較亮的地方，觀畫者的視線因而固定在瓷壺上，於是只有瓷壺強烈凸顯於整張畫面上。必須將白色與亮度做適度的分配，讓視線產生流動性。

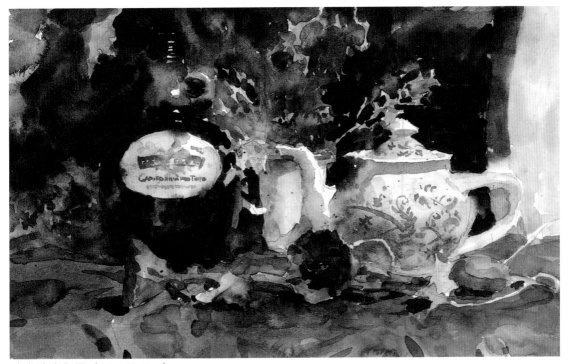

白色瓷壺作品（28×45.5cm）

營造視覺的動線

除了白色瓷壺之外加上其它較亮部份。視線沿著主角的白色瓷壺通過酒瓶的標籤，再往綠色的乾燥花流動，接著移向前方的黃色乾燥花，最後再回到白色瓷壺上，整張畫面的明暗按照這樣的動線來做配置。

變換視點來構圖

做畫前先從各種不同的角度來觀察已排列好的實體。同樣的配置,站著和坐著看,所產生的印象竭然不同。視線若是從高處往下時,構圖就會出現極大的變化。從上下左右各種不同角度來觀看,會發現不同的樂趣。

視線與物體等高

視線停留在比實體稍微高出一些的地方,意即畫面3分之2處,整體畫面會給人沈穩安定的感覺。

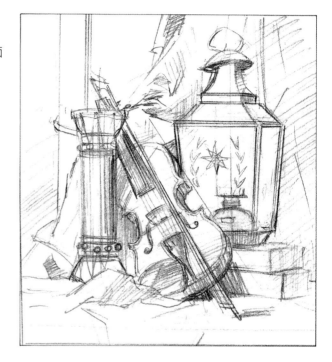

由下往上

當視線由下往上時,由於物體會有上升的感覺,因此整個畫面給人一股氣勢萬鈞的氣象。

板面積看起來很寬敞，實體彼此間
前後關係與景深清晰可見。後方的
體形態營造了畫面的流動感。

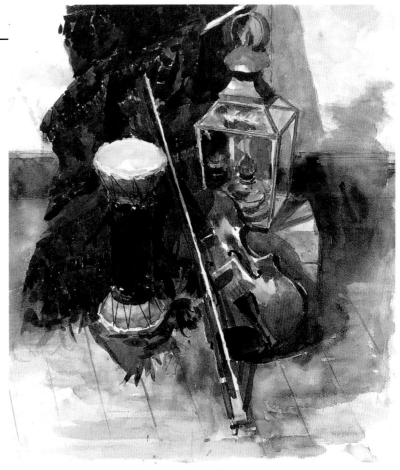

小提琴與提燈（WATSON紙/38×45.5㎝）
相對於量感豐富的其他物體，細長的小提琴弓向下方傾斜的構圖對比
形成了整幅的焦點。

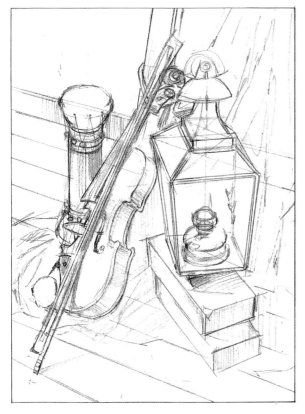

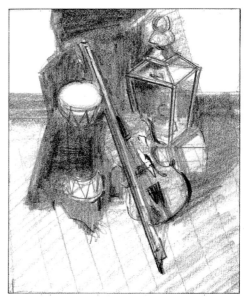

改變角度

物體配置的空間感，會因角度的向左或向
右偏移，而產生完全不同的印象。

43

營造畫面的節奏感

統一感在構圖上是必要的，但太過工整的畫面則易給人生硬的感覺。構圖時不妨將統一感做部份的破壞，爲畫面製造一些變化。或添加其他新的物體，或更換排列位置以大小參差的組合，營造出畫面的節奏感。

賦予畫面節奏的變化

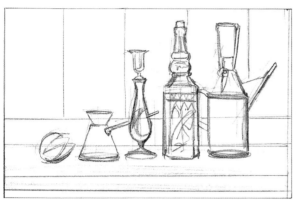

物體由小排到大向右高起的畫面，顯得生硬而缺乏韻律感。

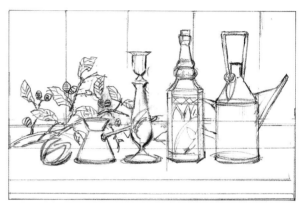

加入乾燥花後的畫面。由於左側的3個物體形成一個大物塊，因此右側的瓶和壺就成為視覺焦點，為畫面製造了生動的節奏感。

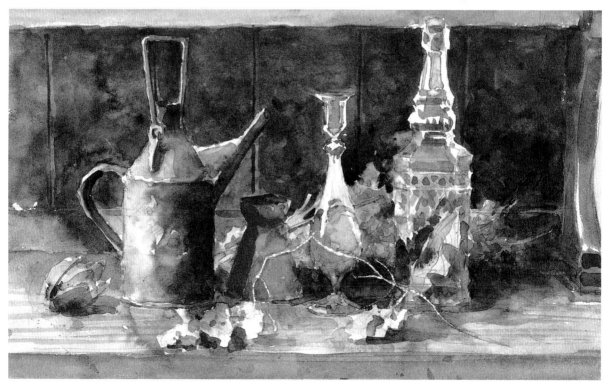

燭台（KENAF紙/25×44cm）
為改變右高左低的節奏，將壺換到畫面的左側。上色時加強位於中間的燭台紫色部份的彩度，使成為視覺焦點。

大與小的組合

大型鳥的標本與各式物件的組合。大小對比的物
塊組合為整體畫面營造了活潑的律動效果。

若將所有配置的物體全數入畫的話,畫面就會顯
得太寬,而產生凌亂感。

為了集中畫面,將周邊的物體去除以突顯主題。

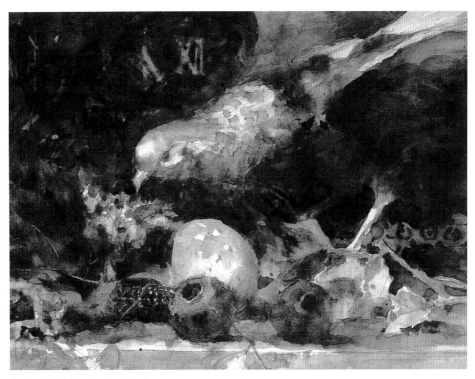

鳥(WATSON紙/30×40cm)
為了強調大鳥與配置在前方的這些小物件間的對比,而將背後的黑
色時鐘與相機融入深色的背景中。

考慮重量的平衡

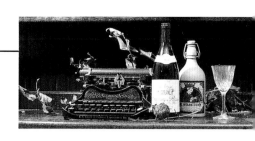

當重的材質與輕的材質組合時，在視覺上畫面會產生傾斜感。要領在於避免將深色物品排列在中間，而在另一側排列數樣物品藉以平衡整體畫面。

往左傾

倘若右側排列的是較亮而輕的物品的話，畫面就會往左傾。

配置在中間，重量達到平衡

畫面的重量雖然達到平衡，但由於缺乏變化，構圖顯得生硬。

平衡性佳的構圖

將黑而重的打字機置於左側，右側同時擺上數樣物品，讓整體的量感達到適度的平衡。石榴或乾燥花都是為畫面增添柔和感的配置。

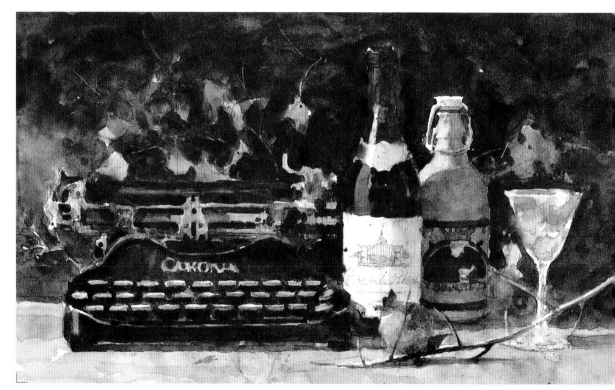

打字機（KENAF紙/30×52cm）

打字機的上色順序

步驟 1

筆尖逐次沾上鮮藍、紺青、生赭以及洋紅後，在調色板上調混，再將顏色塗在打字機上。

步驟 2

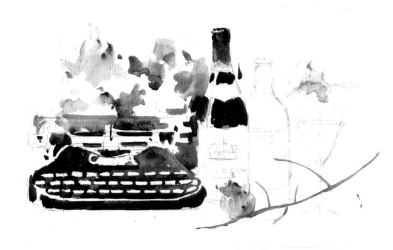

酒瓶

以洋紅與紺青為基本色，再混以焦赭。瓶口則以洋紅混合少許的紺青來塗。

乾燥花

以樹綠混合黃赭、生赭以及洋紅來上色。為了與主題產生協調，背景部份局部塗以與打字機和酒瓶相同的顏色。

步驟 3

背景的顏色

以焦赭、洋紅、紺青、胡克綠調混之後上色。

中間的酒瓶顏色

以近於黑又帶點紅的綠，這樣複雜的深色調來上色。筆尖沾上足量的焦赭、洋紅、紺青與少量的胡克綠置於調色板上調混之後塗上。

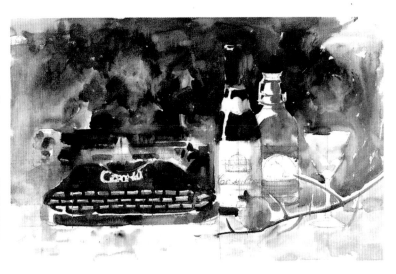

素描 了解面的方向

如果無法了解物體的觀察方式和捕捉方法的話，就無法正確地表現物體的形態與顏色。可經由紮實的素描訓練，來了解將立體物轉換成面的觀察方法，以及面的作用方向的掌握。

大塊面積的理解

將物體簡化為一單純的形，便可了解大塊面的方向與空間感。

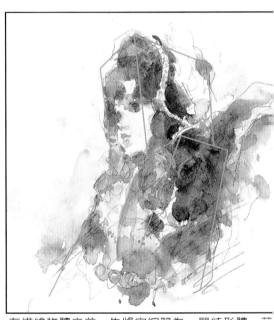

在描繪物體之前，先將它縮簡為一單純形體，藉以掌握具厚度與量感的立體物。

勾勒立體物體面的方向與動勢

要掌握立體物的表達，就必須先了解它的轉動面的方向，或沿著該面動作的走勢。

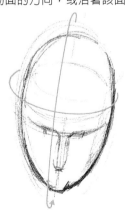

頭部是蛋型立體。由立體化成的曲面向後流轉。

頸部是連結頭部與胸部的筒狀立體，表現出扭轉伸展的動勢。

連結頸後方的線的動勢。

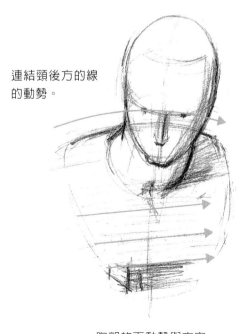

胸部的面動勢與方向。

了解面的方向

將物體轉以面的形式來捕捉，是水彩畫進步的訣竅。這個面的方向性與筆觸大致相同，無論是平塗、重疊或漸層，都要沿著這個面的方向來運筆。

洋娃娃臉部的運筆方式

先了解洋娃娃臉部的面，是沿著哪個方向作用再來運筆。箭頭記號是運筆的方向。（參考92頁）。

洋娃娃頭髮的運筆方式

不好的畫法。毛髮若畫成一根一根，將無法表現出頭髮原有的量感。

正確的畫法，把一根一根的頭髮集合成塊狀，加深面暗處的顏色。

從深色面開始沿著往上隆起的曲面，漸漸將顏色塗淡。

在太陽光下做畫

將物品擺在日照強烈的室外做畫時，和在室內以聚光燈照射的情形一樣，同樣要強調光與影，將明暗對比明確地表達出來。不過由於畫面受到陽光直射，白色的紙面會反射陽光而使顏色看不清，因此做畫時最好使用遮陽傘來遮陰。

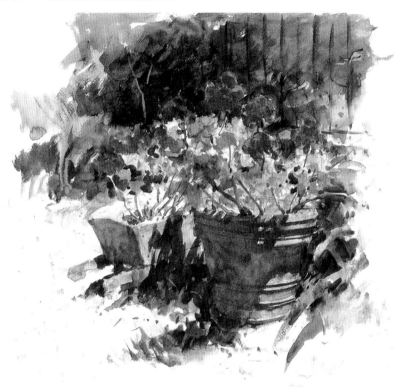

盆栽（WATSON紙/46.5×52.5cm）
盆栽的陰影會隨著太陽的移動而產生變化。先從暗的部份開始上色。

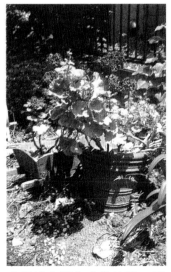

太陽光的變化非常快速。可先將實物照相以供參考。

太陽光直射，明暗強烈對比的構圖。

50

第3章
各種物品的描繪

蛋與蘋果 以濕中濕的方式上底色

步驟 1

石榴
將稀釋成很淡的黃赭、洋紅、樹綠直接置於畫面上調混。

乾燥花
位於蘋果前方的乾燥花,以紺青和洋紅混合之後上色。

蛋
分別以暖色和寒色來塗,以製色彩的差異。寒色以黃赭混合藍與胡克綠而成。暖色則以土與黃赭來混合。

步驟 2

蘋果
將鎘紅、生赭、樹綠直接置於畫面上,一邊調混一邊上色。

蘋果的下半部
畫好上半部之後,立刻以紺青塗抹下半部,並將先前已塗好的乾燥花顏色局部溶入。

蘋果的上半部
以鎘紅調洋紅上色。

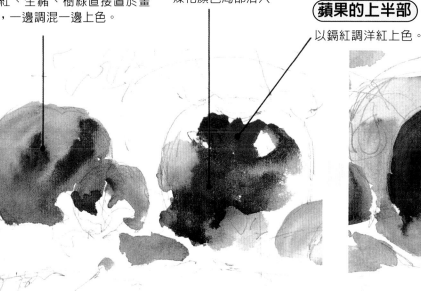
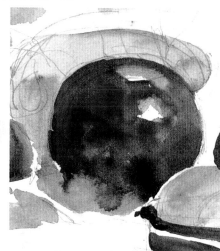

步驟 **3**

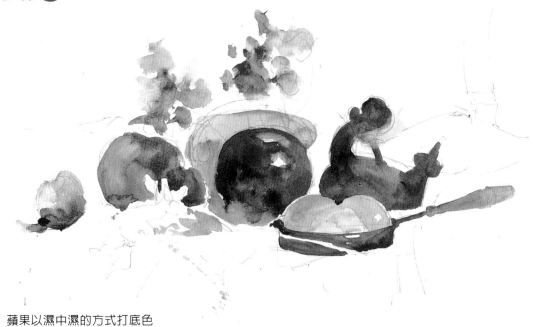

蘋果以濕中濕的方式打底色

鐵製煤油燈的上色

將紺青、胡克綠、生赭、焦赭置
於調色板上,輕輕調混之後上
色。

由於顏色不是完全混合的,因此
局部會有原色出現,靈活運用透
明水彩微妙的色調變化。

步驟 **4**

蘋果的暗面
從背影的顏色中去掉生赭，使用剩餘的3色將暗面塗深，藉以表現蘋果的圓弧感。

背影
將黃赭、紺青、胡克綠、以及洋紅置於調色板上，輕輕調混之後上色。

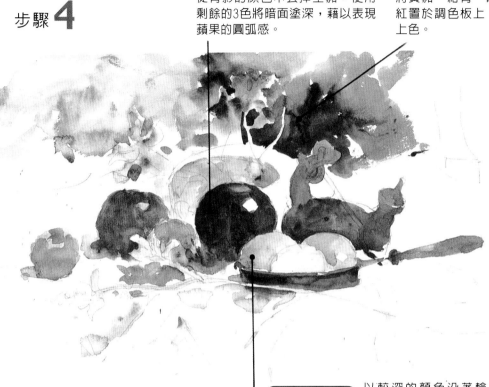

蛋的圓弧感
以較深的顏色沿著輪廓塗抹之後，立即以濕筆施以漸層處理。

步驟 **5**

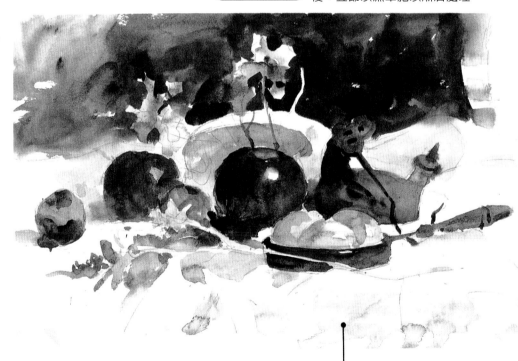

布的陰影
將殘留在調色板上的顏色加水稀釋之後塗上。陰影的輪廓要畫細，避免塗太厚。

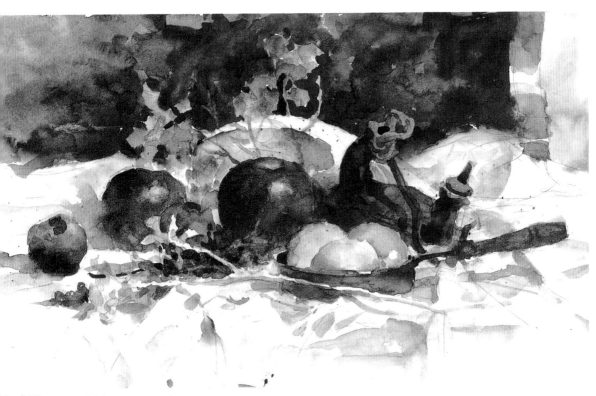

完成圖（KENAF紙／28.5×46㎝）
將蘋果、蛋等重覆施以濕中濕、重疊及漸層技法之後完成本圖。

結構的重點

往左右伸展的視線，利用右側架子的直線來收斂。通過中間的乾燥花後，視線再度回到主題的蘋果上。

瓶與罐 亮處留白

瓶的畫法

步驟 **1**

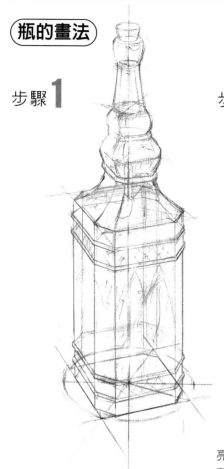

以鉛筆打底明確地勾勒出物體的特徵。實際在畫時，筆觸可以再淡些。

步驟 **2**

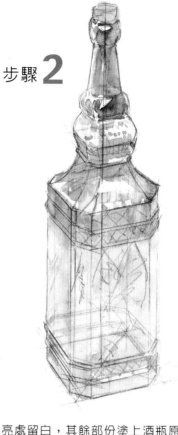

亮處留白，其餘部份塗上酒瓶原有的顏色，瓶頸部份的顏色要塗上透明得看得見背景的顏色。

步驟 **3**

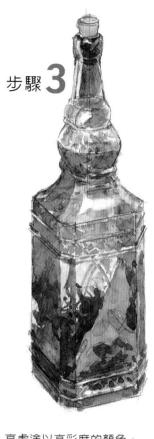

亮處塗以高彩度的顏色。

金屬蓋的畫法

步驟 **1**

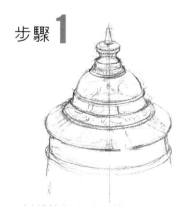

以鉛筆打底時要將圓柱的立體感表現出來。

步驟 **2**

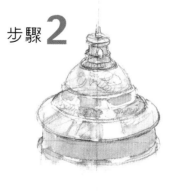

塗上瓶蓋的原有顏色。

步驟 **3**

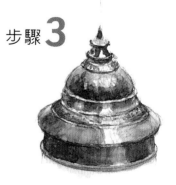

展現金屬特徵的混濁亮處，是將留白部份塗上淡淡的色彩來現。

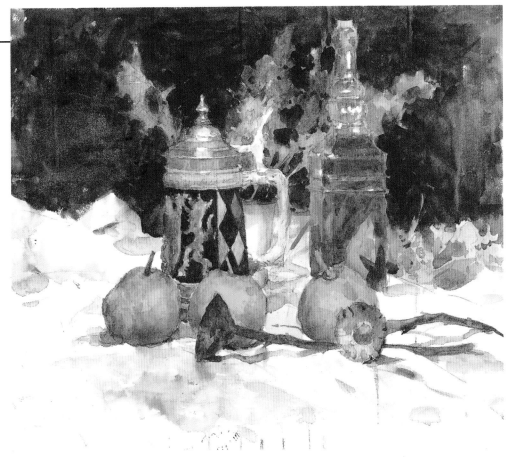

完成圖（WATSON紙／47×54㎝）

(結構的重點)

為了營造碩長往上下延伸的瓶與罐的安定感，
要配置了往橫向延展的乾燥花。

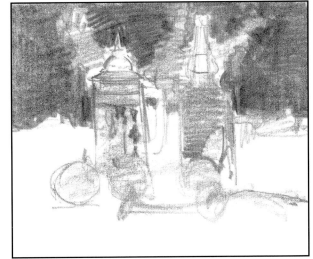

實物攝影圖。

古董照相機 從暗處開始上色

照相機的畫法

步驟 1

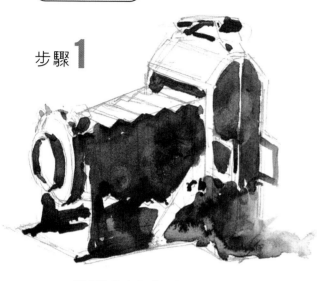

將相機原有的暗沉色調表現出來是重點所在。不必拘泥於水彩由淺入深的傳統上色法,改由深到淺開始畫。使用生赭、焦赭、紺青、洋紅在調色板上混色。

步驟 2

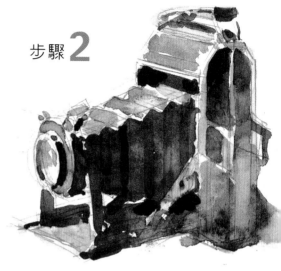

機身的縐褶部份,要等到最初上的底色乾了之後再疊上暗的顏色,受光的亮部以步驟1的顏色稀釋之後塗上。

花瓶的畫法

步驟 1

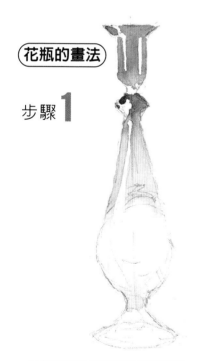

以黃赭和生赭調混之後的顏色由上往下塗抹,接著立即以淡淡的鎘紅和洋紅置於畫面上邊混邊上色,瓶子上方使用紺青和洋紅混合之後的顏色來塗。

步驟 2

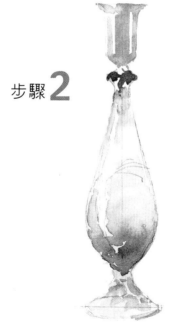

等步驟1乾了之後,再塗以由洋紅和紺青調混成的顏色,並施以漸層處理。

步驟 3

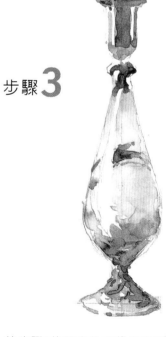

待步驟2乾了之後再將修飾細部疊上顏色。

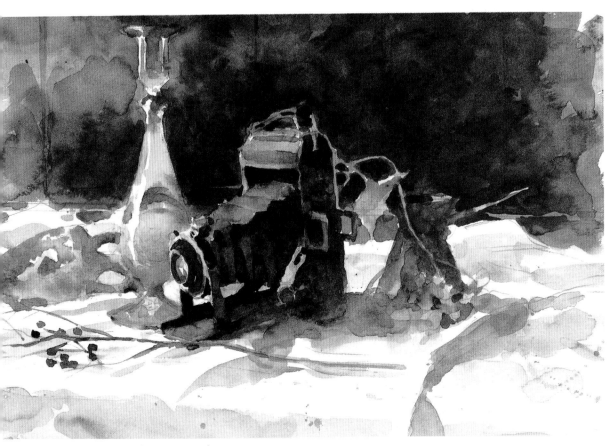

古董照相機（WATSON紙/28.5×46㎝）

結構的重點

利用配置在中央的黑色照相機，將細長的花瓶和倒下的壺等朝各種不同方向延展的視線，收攏集中在一起。

石膏與光澤灰樸的提燈 白色物體以陰影來表達

步驟 **1**

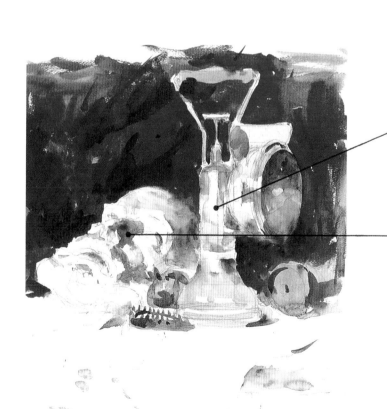

(背景的紅布)

使用以鎘紅與洋紅為基礎色，
再調混紺青和胡克綠而成的低
彩度顏色來塗。

(白色石膏)

將頭部塗上淡淡顏色，以反映
背景的顏色。

步驟 **2**

(閃著灰樸光澤的金屬材質)

提燈的顏色以天藍和生赭加上
少量的洋紅及鎘紅輕輕混合之
後來上，亮處留白。

(石膏陰影部份的顏色)

在以天藍和生赭混成的顏色
中，加入與背景的紅相互呼應
的洋紅，藉以表達空氣感。

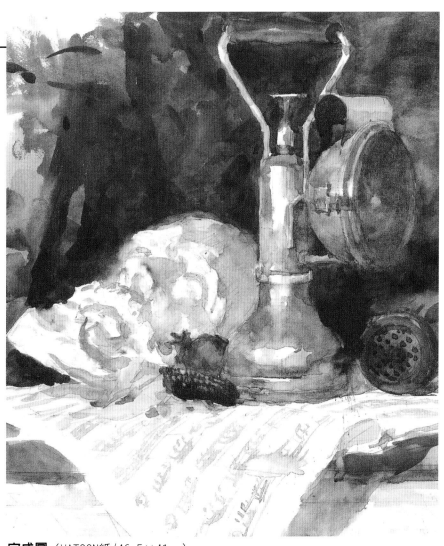

完成圖（WATSON紙/46.5×41㎝）
配置實物時石膏要面對強光以突顯陰影部份的輪廓,上色時沿著陰影部份來塗
並依次將顏色由深塗淡。

結構的重點

提燈的把手由於構圖太接近三角形的頂端,因
此畫面會顯得過於侷促,為解決這個問題而將
樂譜呈倒三角形方式來構圖。

61

牛骨 以陰影來表現偏白的形體感

步驟 1

先將輪廓清晰的暗面塗上色彩,再局部施以漸層法。

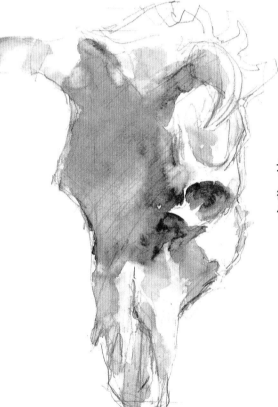

步驟 2

待步驟1乾了之後,再將中間明度部份上色。

步驟 3

暗部顏色若太亮時,可再疊上一層相同的顏色,將中明度部份施以細部處理,再將最亮部份添加一些色彩之後,全圖即告完成。

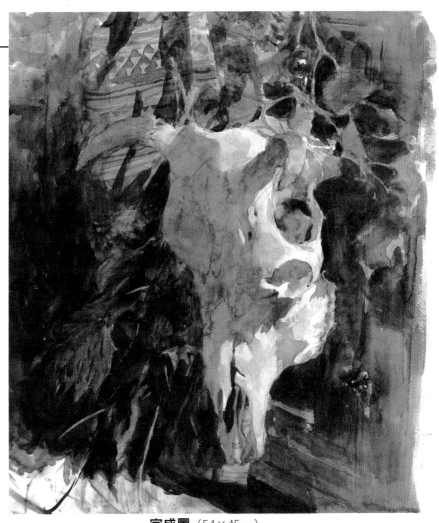

完成圖（54×45㎝）

類似牛骨這類偏白的物體，其暗部的顏色須添入周圍
物品和背景的反映色，受強光照射的牛骨輪廓，最後
是以重疊背景的顏色來突顯。

結構的重點

構圖時，在懸掛於架子上的牛骨四周，飾以乾
燥花及布等來營造自然的感覺。

陽光下的石榴

步驟 1

石榴的暗面

以黃赭、鎘橘、樹綠、鎘紅、洋紅
置於畫面上邊混邊上色。

步驟 2

表現物體沐浴在陽光下，暖寒色系互
相揉合之後，所散發出來的特有光
澤，這個色調可利用濕中濕的技法來
處理，陰影部份則利用生赭和紺青的
混色來塗。

步驟 3

待步驟2的濕中濕畫面乾了之後，再
疊上石榴種子的顏色，同時將被來自
左側的光源照射之後，產生的小石子
陰影畫出。

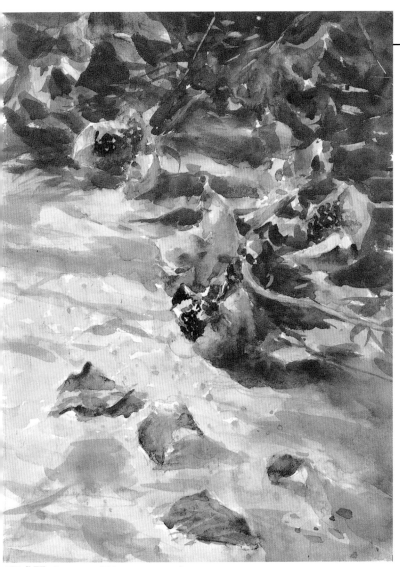

結構的重點

集中在畫面上方的主角，利用下方
寬敞的空間來拉襯與突顯。

完成圖（WATSON紙/47.5×34cm）
畫出投射在地面上的陰影，將陽光直射的強烈日照表
現出來。

步驟**4**

受陽光直射的地面，以黃赭和鎘橘
為基礎顏色，添入少量紺青和鮮藍
混合之後來塗。

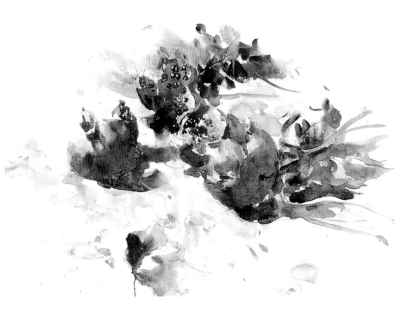

65

廢棄的摩托車 在陰天的室外作畫

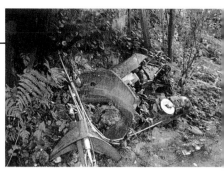

實物攝影圖：以棄置於明暗
對比模糊，光線微弱的戶外
摩托車為主角。

步驟 1

樹叢使用紺青、樹綠以及黃赭混合之
後上色，摩托車的紅以洋紅和鎘紅為
基礎色，再加入與樹叢相關的黃赭和
樹綠之後上色。

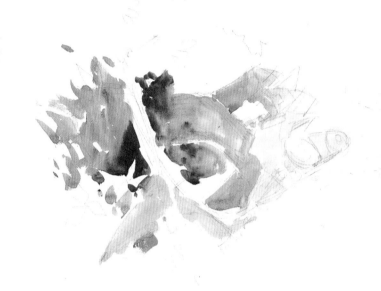

步驟 2

摩托車機械部份的暗面，使用稀釋後
的樹叢顏色來塗。

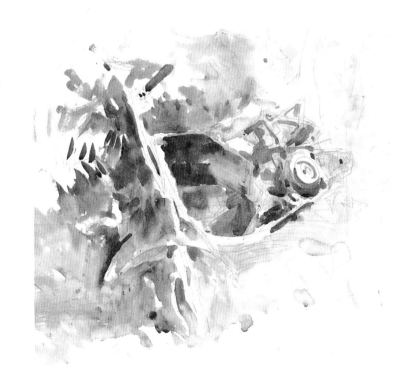

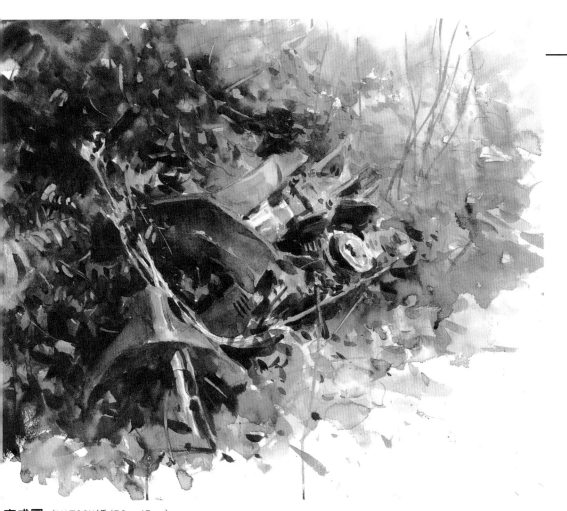

完成圖（WATSON紙/52×45cm）
這幅畫的上色要領，是將機械部份和樹叢的自然物，
以強烈對比的方式來塗抹。

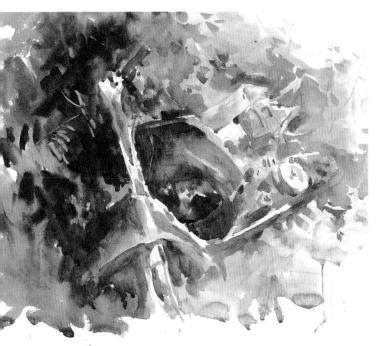

（**結構的重點**）

右下方留白保留畫紙的顏色，以免
整幅畫給人過於沈重的感覺。

步驟 **3**

樹叢的暗部是將大量的焦赭、洋紅、
紺青和胡克綠擠在調色板上，輕輕調
混後來塗，摩托車的紅則以鎘紅和洋
紅混合少量的樹綠來上色。

小提琴的靜物圖

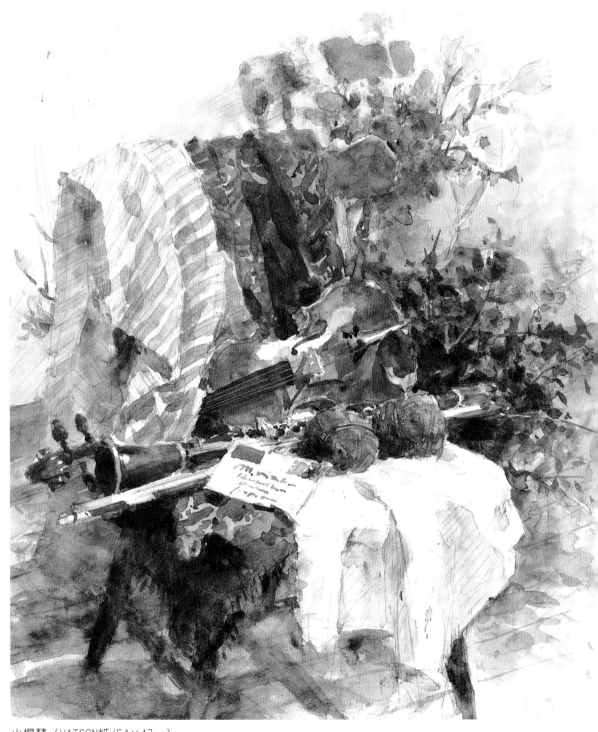

小提琴（WATSON紙/54×47㎝）

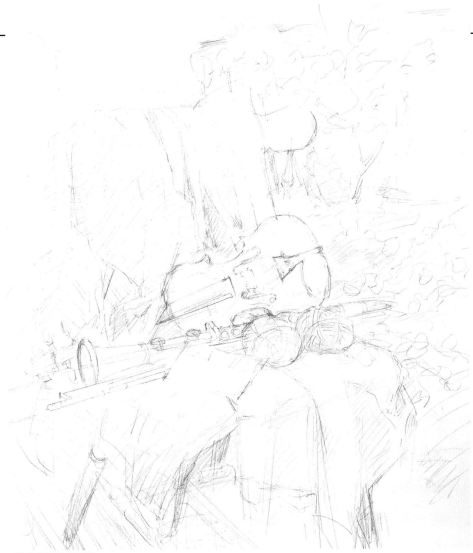

以鉛筆打底

透明水彩的打底，除了可考慮以單純的線條來勾勒之外，也可利用素描的方式將暗處筆色畫深。

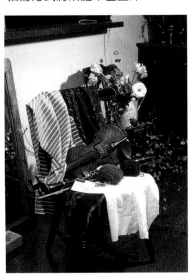

實物攝影圖

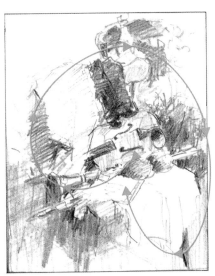

結構的重點

原始的配置是將小提琴、弓、單簧管、信和布等陳列在椅子上，但這樣的構圖卻顯得缺乏律動和寬敞感，在後方椅子上加入花瓶和花，並將乾燥花放在地板上，讓視覺得以延伸，使畫面產生流動感。

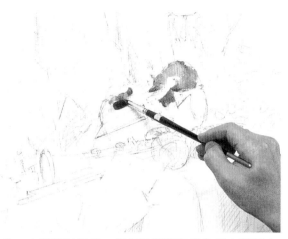

1 小提琴以鎘橙、鎘紅及黃赭在調色盤上調混之後上色,亮處留白。

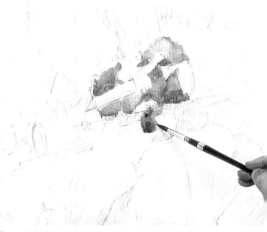

2 毛線以胡克綠及少量的紺青與洋紅混合之後塗上。

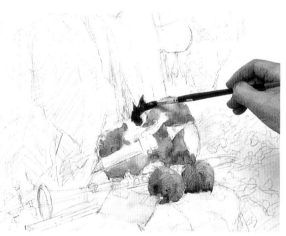

3 洋紅和少量的紺青混合之後,塗在右側的毛線團上。

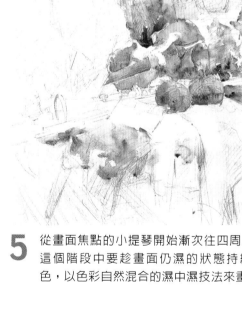

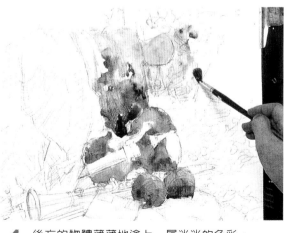

4 後方的物體薄薄地塗上一層淡淡的色彩。

5 從畫面焦點的小提琴開始漸次往四周上色。在這個階段中要趁畫面仍濕的狀態持續添入新色,以色彩自然混合的濕中濕技法來畫。

6 布的條紋用鮮藍和洋紅混合之後的顏色來畫。

7 椅背的柱條需等底色乾了之後再上色。

8 使用深色塗單簧管，亮處留白。

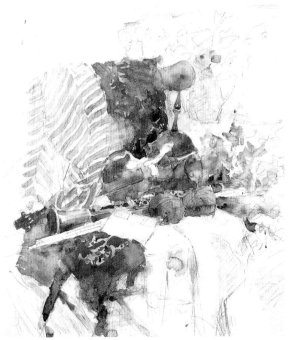

10 完成個別物體的基本顏色。待本階段所塗的顏色完全乾了之後再進行下一個步驟。

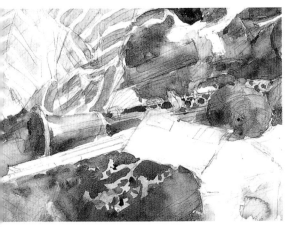

9 單簧管的前端以紺青和少量的洋紅來塗，中央部份則多一些生赭的色澤。

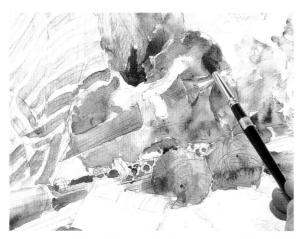

11 小提琴重新疊色。將鎘橙、鎘紅、洋紅、生赭在調色板上調混之後上色。

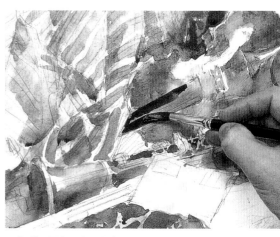

12 琴把重覆上色。

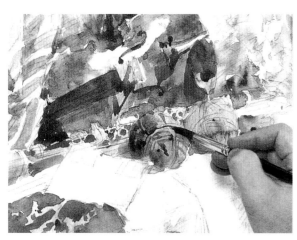

13 修飾毛線的細部線條。

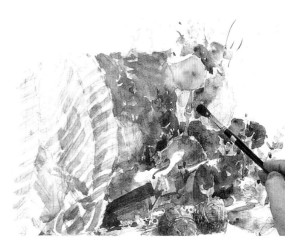

14 將後側椅子上的花瓶再上一層新的顏色。

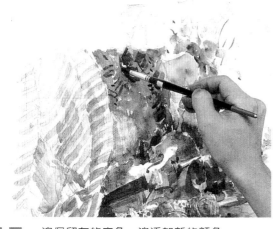

15 一邊保留布的底色一邊添加新的顏色。

16 以焦赭、紺青、洋紅及少量的胡克綠調混成的顏色，塗抹單簧管的前端，以表現其厚重的質感。

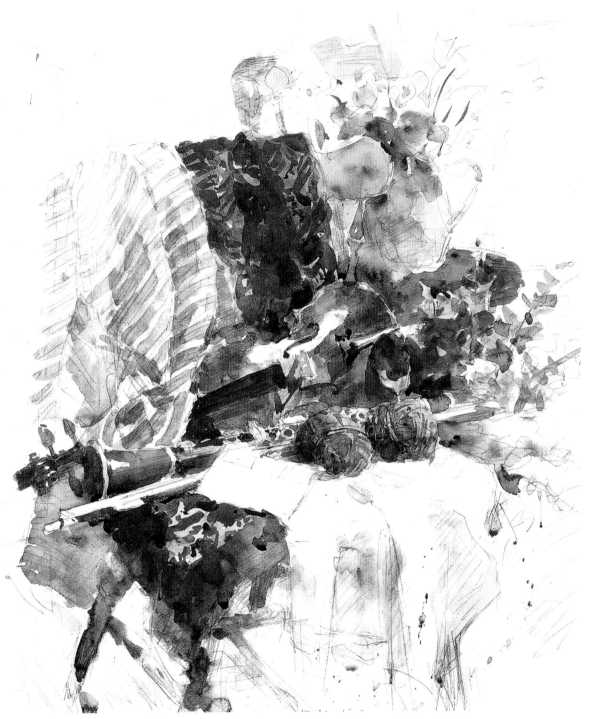

17 在第一次所上的顏色上，重新疊色就已接近
完工，但背景和地板的表現還很模糊。

18 描繪小提琴的細部。10號筆適合用來從事細部勾勒的工作。

19 信封上的文字省略,以色彩約略表達即可。

20 刻畫琴弦。以筆沾些乾淨的水將畫面塗濕。

21 利用筆的尾端沿著尺將顏料刮除,小心避免刮傷紙面。

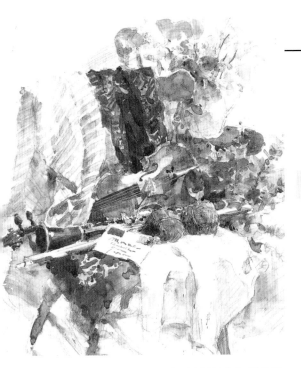

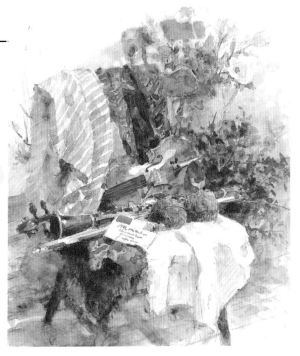

22 以鮮藍、洋紅、生赭、胡克綠混成的顏色塗牆壁。

23 最後將地面的陰影塗上作品便告完成。

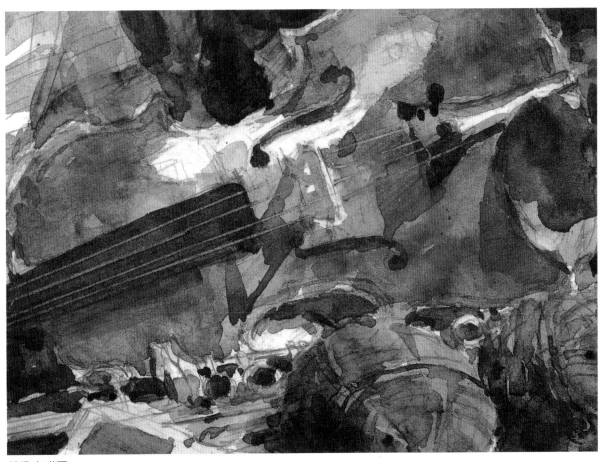

部份完成圖

窗邊的石膏像 自然光的明暗對比

白色的石膏像

從石膏像的下巴開始畫起,以鮮藍混合洋紅來上色,接著再加入少許的黃赭塗在頸部。

乾燥花

以黃赭為主色加入少許的洋紅和鮮藍來畫。

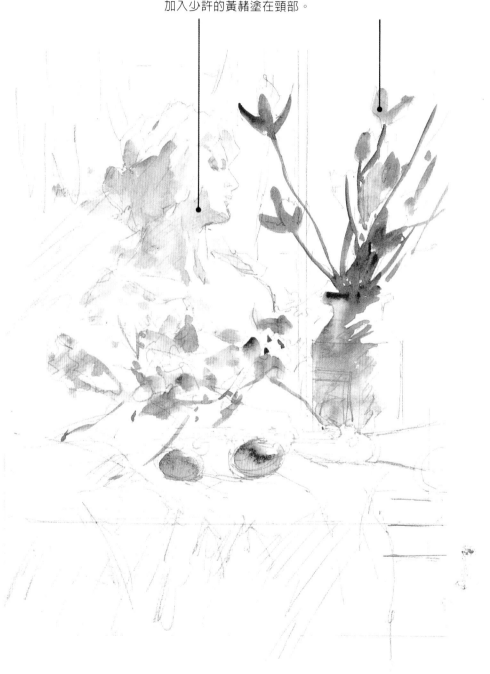

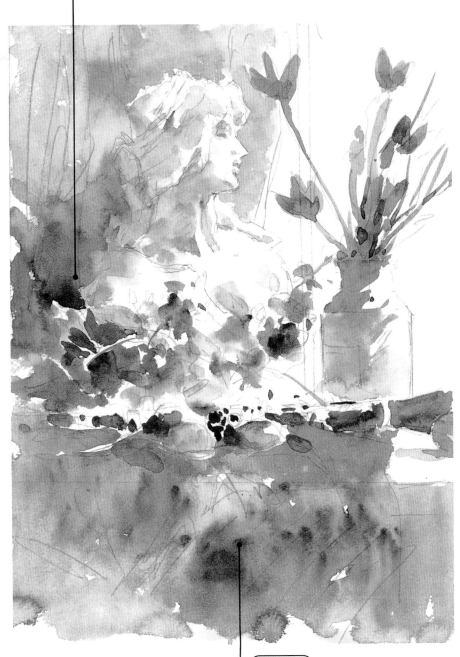

背景窗簾

石膏像背後的窗簾,以紺青混
合鮮藍及樹綠的顏色來畫。

窗台布

以紺青、洋紅、黃赭和少量的樹
綠,放在調色盤上輕輕調混之後
上,局部會有個別的顏色出現。

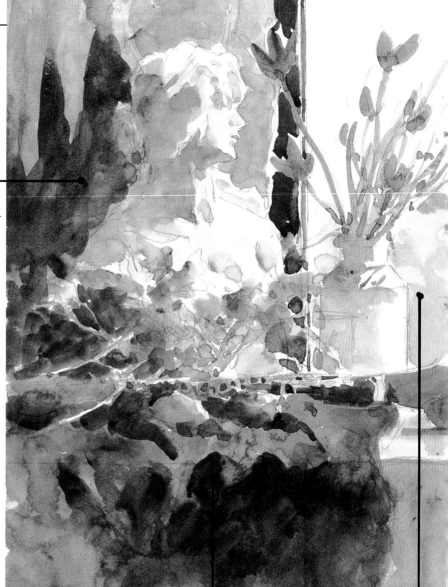

背景窗簾

待第2步驟中的顏色乾了之後，再疊上由樹綠、紺青、洋紅輕混而成的暗色。

窗台布的暗處

使用紺青、洋紅、生赭混成的色澤來塗。

窗外

薄薄地刷上一層以鮮藍和黃赭混合成的色彩。

結構的重點

窗緣的直線具有拉引畫面的效果。

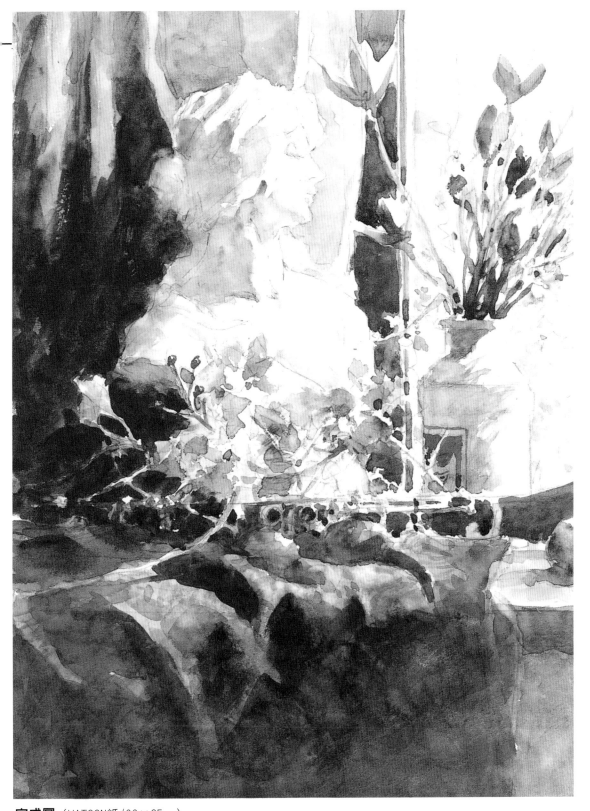

完成圖（WATSON紙／33×25㎝）
最後再以淡淡的綠，點綴窗外的景緻，將戶外明亮的感覺表現出來。

化石與磨咖啡豆機 原色調的明暗對比

步驟 **1**

化石與磨咖啡豆機及鋪巾等以紺青、洋紅、土黃稀釋之後，直接在畫面上輕混的濕中濕畫法來表現。

步驟 **2**

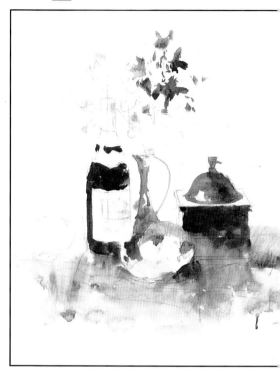

接著彩繪瓶身和化石。酒瓶的標籤和化石中心部保留用紙的白色不塗，花卉點成斑狀。

步驟 **3**

背景的布使用紺青混合洋紅所成的紫色，再加上黃赭的帶有暖色調的顏色來上，鋪巾的圖案則以彈性佳飽含水份及顏料的筆尖來畫。

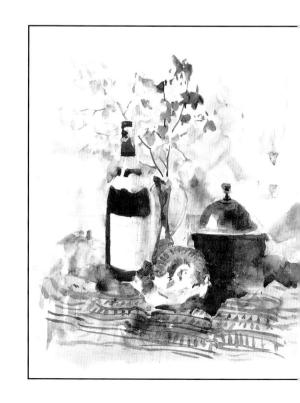

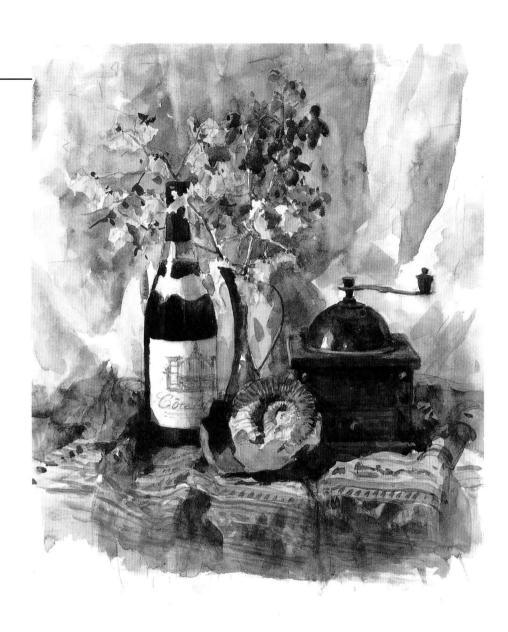

完成圖（WATSON紙/50×45cm）
將背景的白布塗暗修飾整體節奏。

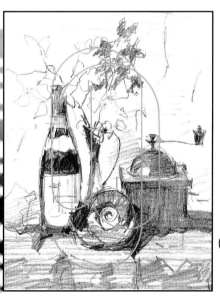

（ 結構的重點 ）

將化石置於畫面的中央，掌握它的
特殊外形與質感加以表現。

鳥與乾燥花 強光下的組合

步驟 **1**

(鳥的底層色調)

先上一層稀釋後的生赭和黃赭的混合色，
接著直接將鎘紅、紺青、胡克綠置於畫面
上邊混邊上色。

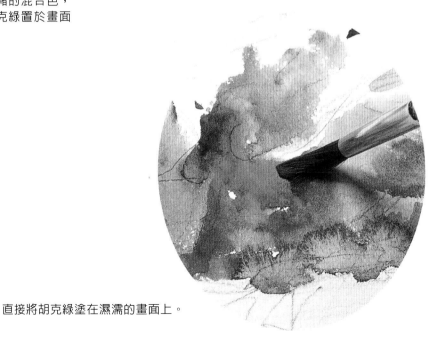

直接將胡克綠塗在濕濕的畫面上。

步驟 **2** （背景的底層色調）

以紺青、洋紅、胡克綠、生赭等輕輕調混
之後上色。

由於是在調色板上輕輕調混，因此局部會出現未調混前的
原色。

背景的深色部份在調色板上調好之後再上。

步驟 **3**

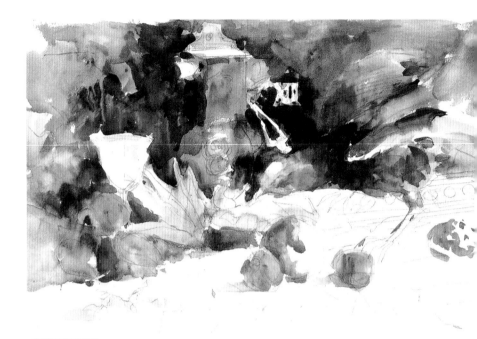

(鳥的暗面)

將左右畫面節奏感的暗的部份上色。鳥的翅膀前端
使用步驟1的顏色來上。

步驟 **4**

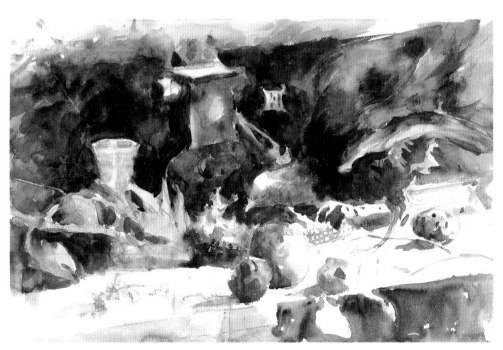

亮的部份輪廓，以加深後方的暗色來突顯，物體受強光照射的部
份若僅保留用紙的白色，會使得整幅畫的色調過淺，可加上一層
與原色相近的色彩來修飾。

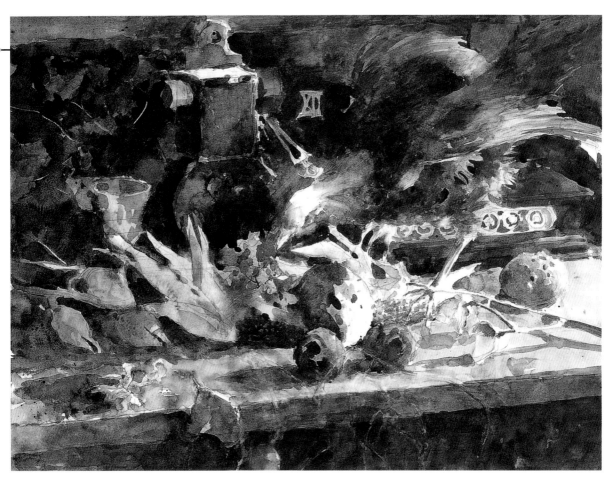

完成圖（WATSON紙/35×54㎝）
最後將受強光照射的桌面也一併上色，以免桌上的物體產生
不穩定感。

結構的重點
將物體暗部的輪廓溶進其它暗面中，
藉以突顯受強光照射的亮部的輪廓。

鳥與車輪 溶於陰影中的色彩，以濕中濕的技法表現

步驟 **1**

鳥的底層色調 車輪的陰影以洋紅來塗，接著趁畫面未乾之際混入
稀釋成很淡的黃赭來畫鳥身。

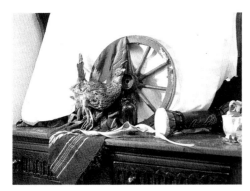

實物攝影圖。利用燈光照射製造強烈的
明暗對比。

結構的重點

構圖時需掌握讓車輪的視線順著鳥來行進。
桌面的右側配置一個圓形的太鼓槌，用以壓
制向下傾斜的流線。

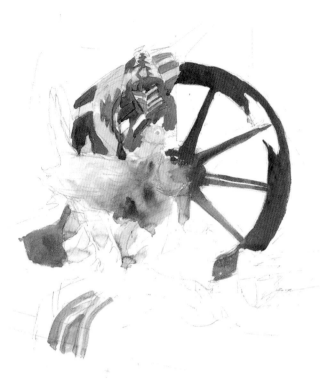

步驟 **2**

車輪的紅

以鎘紅、洋紅、黃赭、加上少量的紺青混
合之後來塗。

步驟 **3**

鳥的立體感

待鳥的底色乾了之後,加深暗部的顏色以製造立
體感。暗部的顏色使用生赭、洋紅、胡克綠在調
色板上調混之後來上。

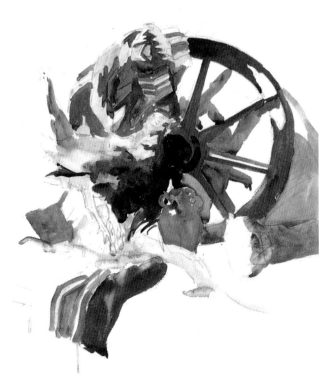

步驟 **4**

(車輪的陰影)

車輪的陰影使用紺青、黃赭、洋
紅來調混。色澤若太強的話可利
用沾水的筆或衛生紙來調整。

(花瓶的暗面)

使用紺青、胡克綠、洋紅以及少
量的生赭調混之後上色。

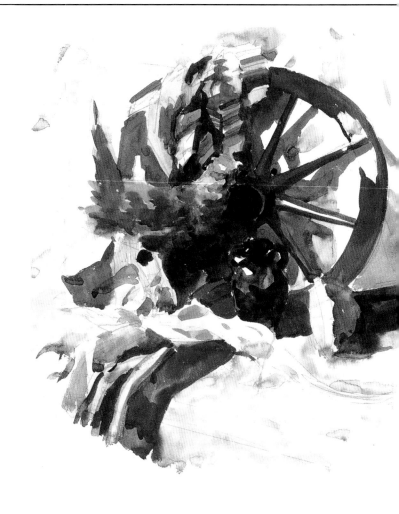

(鳥的圓弧感) 使用步驟3的顏色由前往尾端塗,並以
漸層法來表現腹部的圓弧感。

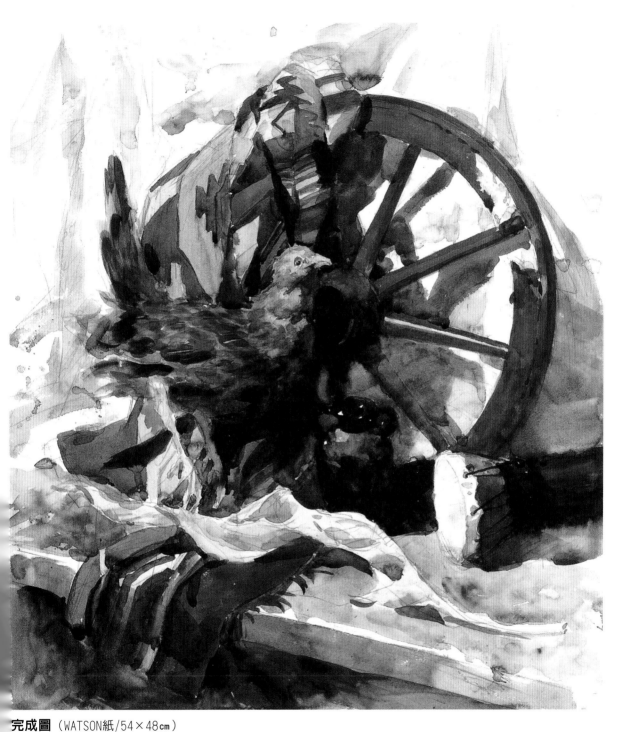

完成圖（WATSON紙/54×48㎝）
為了表現鳥標本的質感，在步驟3的混色中添加焦赭和紺青等顏色，調出
帶有冷調的色彩，再用乾筆刷出羽毛的粗糙感，接著再使用筆尾將顏色
局部刮除，藉以強化物體的質感。

洋娃娃與地球儀

步驟 **1**

臉的暗部

使用稀釋成很淡的,由鮮藍、洋紅及土黃混成的顏色來上,眼臉使用鎘橙來塗。

洋娃娃的衣服

將洋紅、鎘橙、鎘紅、樹綠等顏色置於畫面上邊混邊塗。

背景與衣領的暗部

先將生赭、紺青、樹綠等置於調色板上,輕輕調混之後將背景塗上,接著再將白色衣領的暗處塗上一層淡淡的相同顏色。

步驟 **2**

地球儀

使用生赭、樹綠、鎘橙等顏色置於畫面上邊混邊塗。

步驟 **3**

洋娃娃的臉

以濃度較深的步驟1的混色來塗。

地球儀的下半部

以稀釋過的洋紅來畫。底座部份則使用生赭、樹綠、胡克綠、紺青等顏色置於畫面上邊混邊畫。

實物攝影圖

結構的重點

利用乾燥花來平衡往右倒的洋娃娃的動線，箭頭表示物體動靜的作用方向。

成圖（WATSON紙/44×49.5cm）

然洋娃娃白色的腳部很明顯，但為了避免分散畫面的焦點，而將腳部的輪
處理成模糊狀。

步驟 **4**

利用濕筆來做漸層處理。

背景

以生赭、紺青、胡克綠、洋紅置於調色板上調混之後上色。

地球儀的陰影

等步驟3乾了之後，將生赭、洋紅、樹綠置於調色板上輕混之後塗上。

洋娃娃臉部的畫法

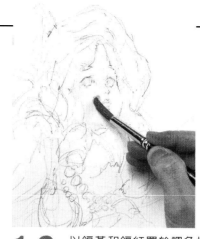

1,2 以鎘黃和鎘紅置於調色板上，調混之後平塗於臉部待乾。

3 嘴角點上以鎘紅和鎘黃混成的顏色。

4 以乾淨的濕筆將嘴角的顏色由深塗淡。

5 透過漸層處理得以表現出部的圓弧感。

 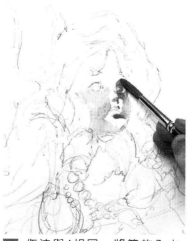 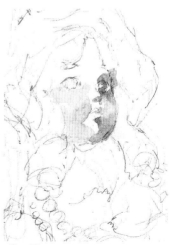

6 眼眶部份使用與3相同的顏色來畫。

7 作法與4相同，將筆放入水中輕輕洗過之後，將色彩抹淡。

8 將圓而立體的臉部特徵表出來。

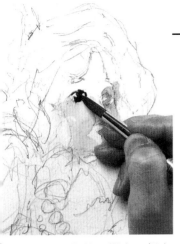

9 眼睛使用生赭、紺青、胡克綠以及洋紅混成的顏色來畫。

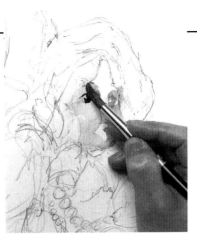

10 在眼部顏色未乾之前溶入鎘紅與鮮藍的混色。

11 將眼部顏色往額頭方向延伸。

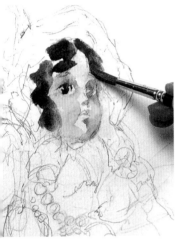

2 待臉部顏色乾了之後，再以生赭、紺青、樹綠、洋紅等混成的顏色塗抹在頭髮上。

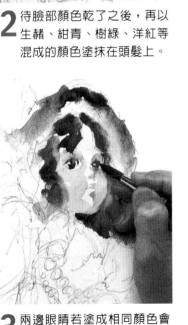

3 兩邊眼睛若塗成相同顏色會顯得過於單調，因此在色調上要與右眼有所區隔，以製造變化。

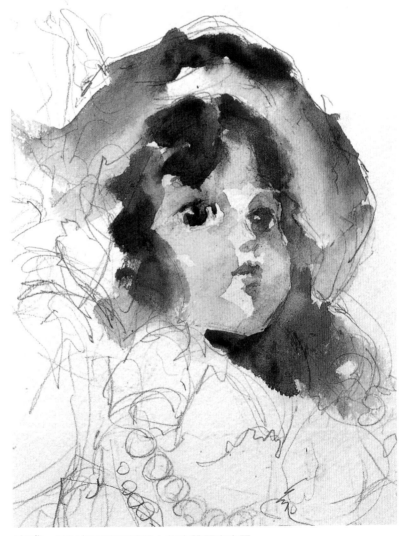

完成：唇以嵌在頭部球體上的立體面來表現。

93

洋娃娃色彩的相關性與對比

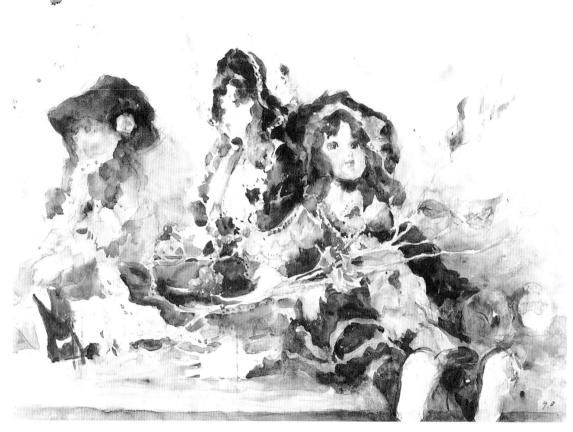

這幅畫除了活用綠色裙襬與紅色裙襬彼此間的關連性之外，同時也善用了補色之間的對比關係。

紅裙襬的基本底色是洋紅，但也混入少許綠裙襬使用的胡克綠。綠裙襬是以胡克綠混合少量的洋紅來塗，色調的調整二者皆使用生赭與焦赭及紺青等色來處理。

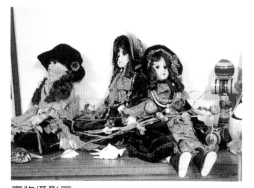

實物攝影圖

（結構的重點）

讓乾燥花的方向與3尊洋娃娃的動線形成一種反彈的對比關係，藉以保持畫面的平衡性。

第4章
花的描繪

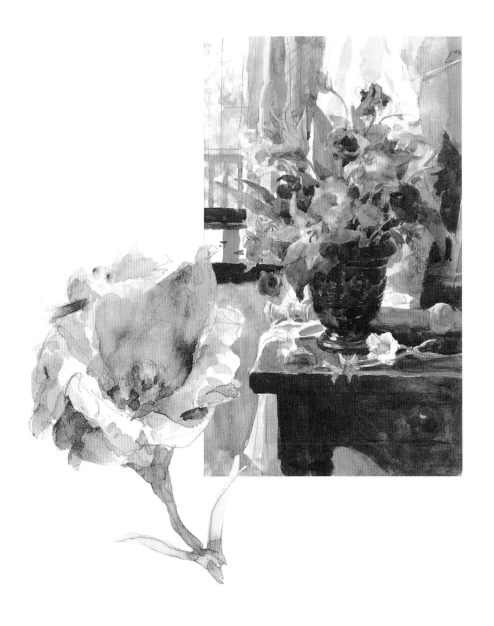

玫瑰的畫法

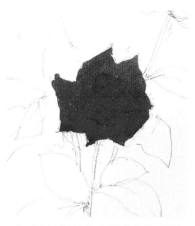

1 以鎘紅加上少量的洋紅平塗於花瓣上，待乾。

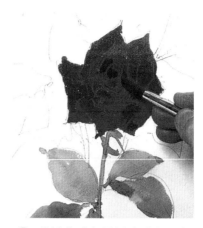

2 花瓣的暗部疊以由洋紅、鎘紅及少量鮮藍混成的顏色。

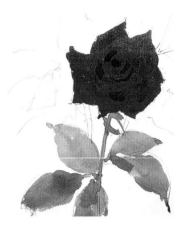

3 葉和莖使用紺青、土黃及綠混成的顏色來塗。

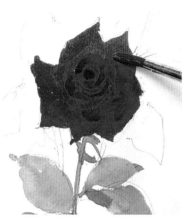

4 趁暗部顏色未乾之際，以濕筆沿著花瓣的輪廓將色彩由內往外塗淡。

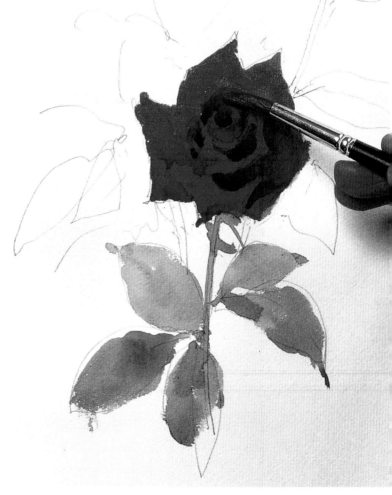

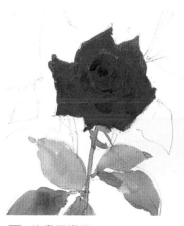

5 待畫面變乾。

6 為強調花瓣的立體感，再疊上一層以由洋紅和鎘紅及少量鮮藍和紺青混成的顏色。

透明水彩在乾的時候會比濕的時候亮。所以在塗花瓣的顏色時，用色的濃度不妨比預期的再深些。

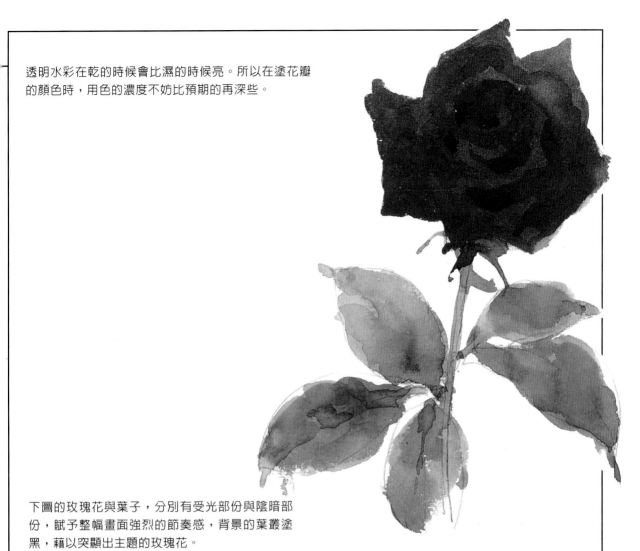

下圖的玫瑰花與葉子，分別有受光部份與陰暗部份，賦予整幅畫面強烈的節奏感，背景的葉叢塗黑，藉以突顯出主題的玫瑰花。

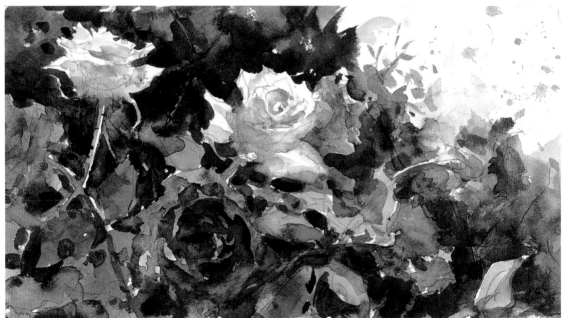

玫瑰（WATSON紙/17×33㎝）

玫瑰 利用背景的明暗來區隔

逆光的玫瑰

當背景亮的時候，要將花的顏色塗暗以突顯輪廓，
逆光的花要畫得很清楚，背景的顏色則要清淡。

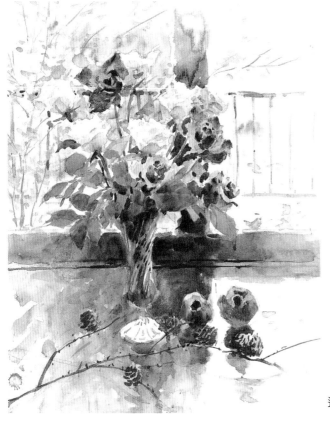

畫的左側。與亮的背景重疊的部份，顏色會
變暗，與暗的背景重疊的部份則會變亮。

逆光的玫瑰（WATSON紙/52.5×40cm）

不明確的逆光表現

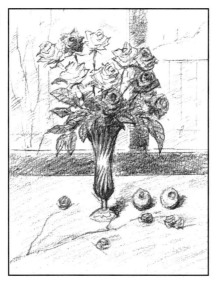

若像強光，由前方照射而來般地，將
物體的正面留白的話，畫面就會產生
不自然感。

明確的逆光表現

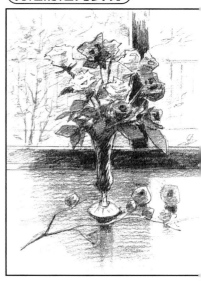

將逆光物體的輪廓塗白，顏色由邊緣
往內加深，就能正確地表現逆光效
果。

暗色背景下的白玫瑰

以暗色牆面為背景的花，先從輪廓的外側開始塗起，表現花
瓣重疊感的陰影部份，只要以淡淡的顏色來畫即可。

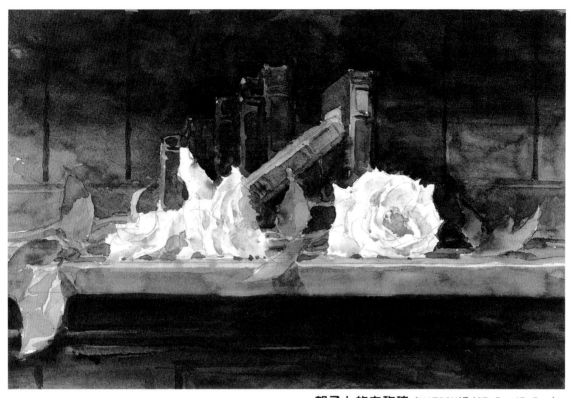

架子上的白玫瑰（WATSON紙/27.5×45.5㎝）
花瓣的重疊部份以淡淡的陰影來表現，更亮
的部份則保留用紙的白色不塗，將背景塗上
深色調的褐色以突顯白玫瑰花瓣的形狀。

明暗平衡不佳的例子

以稀釋過的洋紅來畫。底座部份則使用生
赭、樹綠、胡克綠、紺青等顏色置於畫面上
邊混邊畫。

明暗平衡佳的例子

在玫瑰後方擺上中明度的畫冊，藉以緩和過
於極端的明暗差。

鬱金香 迎光下的花色

步驟 1

花的顏色

以鎘橘與鎘黃混成的顏色塗抹花瓣。花色若超出鉛筆的底線也無妨，最後可藉深色的葉子與背景來修飾它的輪廓。

步驟 2

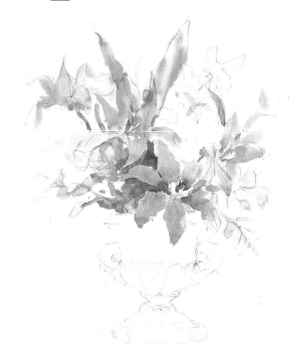

葉子的顏色

待花瓣的顏色完全乾了之後，再上葉子的顏色。

步驟 3

背景

使用焦赭、洋紅、胡克綠以及少量的鮮藍混合之後來塗。

葉子的暗部

為表現空間感，將葉子的暗部溶入背景中，趁背景未乾之際以樹綠為基本色混入紺青、洋紅、生赭等色來塗。

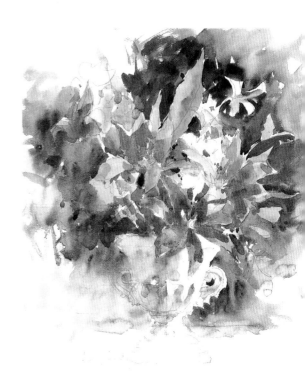

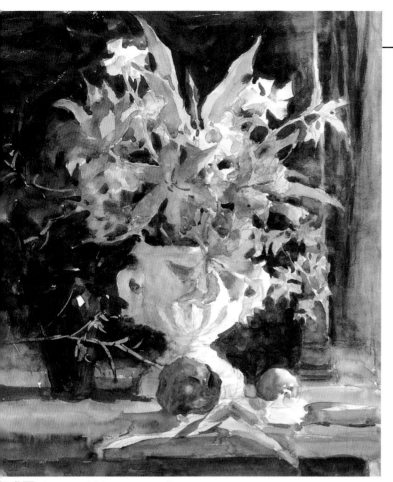

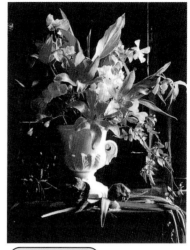

結構的重點

實物攝影圖。為突顯受到來自右側強光照射的花與花器,而將背景設定成暗的,花與花器的曲線與架子的直線形成對比。

完成圖(WATSON紙/50×43.5㎝)

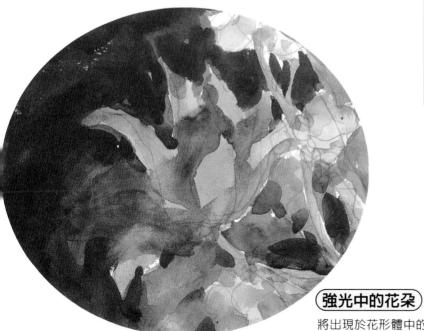

強光中的花朵

將出現於花形體中的受光亮部與暗部輪廓表現出來。

101

土耳其桔梗　以漸層法處理色面的界線

土耳其桔梗的畫法

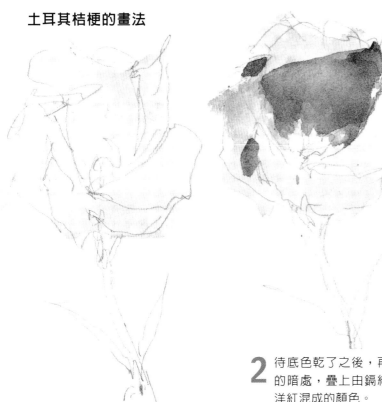

1 以淡粉紅色打底。使用稀釋成很淡的鎘紅為繪材。

2 待底色乾了之後，再將花瓣的暗處，疊上由鎘紅和少量洋紅混成的顏色。

3 將洗滌過的筆擠去部份水後，趁畫面未乾之際局部淡色塊。

結構的重點

明暗的配置是以左上方的粉紅窗簾來襯托白布，以白布襯托花瓶，利用桌面的橫線來平衡呈縱向流動的花與花器。

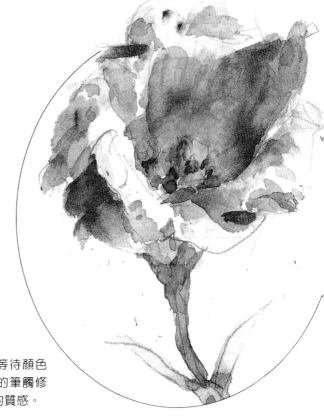

4 在濕的畫面上著色，等待顏色變乾，並重覆以細微的筆觸修飾塗抹，以表現花瓣的質感。

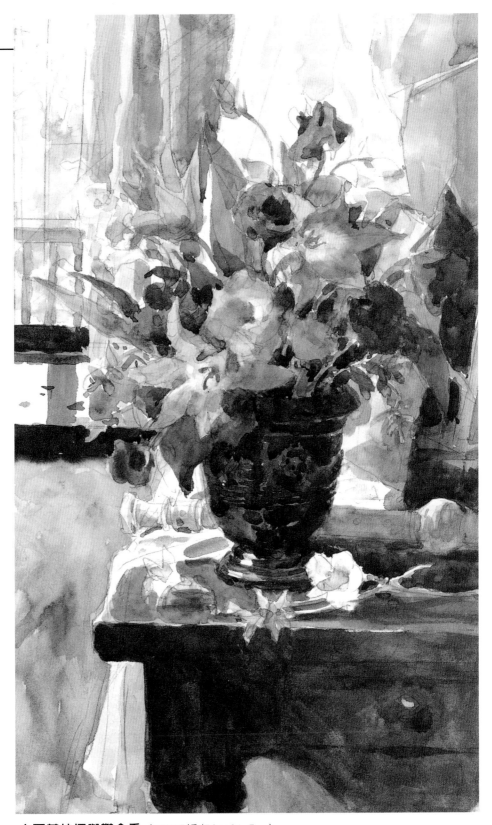

土耳其桔梗與鬱金香 （KENAF紙/52×31.5㎝）

這是一盆粉紅的土耳其桔梗與暗紫的鬱金香混合的花束，在描繪時，不必巨細靡遺地
將每一朵花都畫得很仔細。土耳其桔梗的形體只要以模糊的輪廓來表現即可，上色的
順序則和左頁相同。花器使用紺青、洋紅、胡克綠外加少量的焦赭反覆塗抹，來將深
色的艷麗和具有光澤的質感表現出來。

銀蓮花的畫法

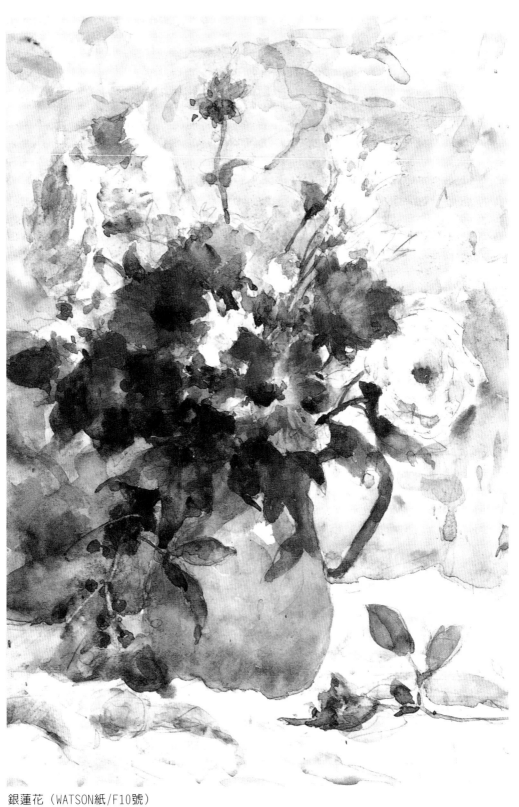

銀蓮花（WATSON紙/F10號）

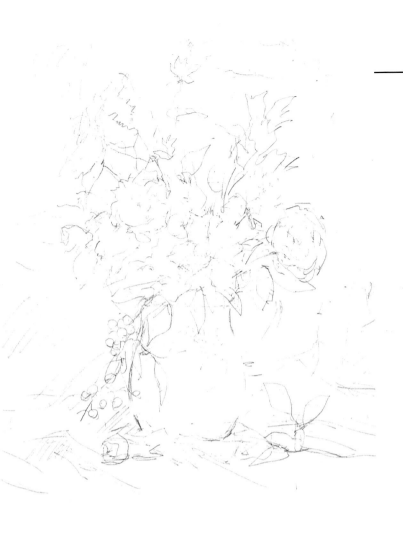

1 以鉛筆打底。花瓣的細節不必太拘泥，只要掌握整體在10號畫紙上的平衡性就行了。

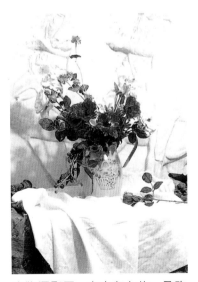

實物攝影圖。在白布上放一朵玫瑰讓色彩的範圍達到擴張的效果。

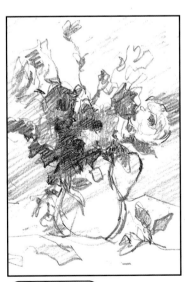

結構的重點

在花瓶下鋪上一塊白布，以突顯花的色彩，背景放置白色浮雕，畫時以花卉為重點。

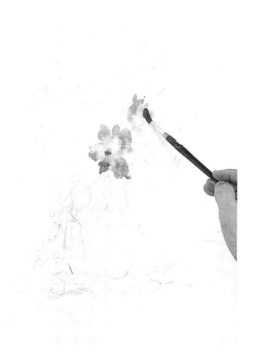

2 紫色銀蓮花使用紺青、洋紅在調色板上調混之後上色。紫紅色的銀蓮花以同樣的顏色來塗，只不過洋紅的比例要多些。

3 白玫瑰只畫由右側照來的光線所產生的陰影部份，色彩使用鮮藍與黃赭來調。

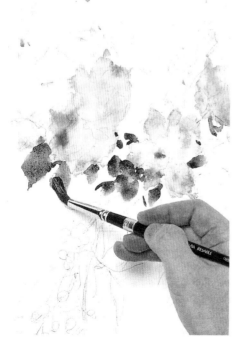

4 待花乾了之後開始畫葉子。以紺青、黃赭、樹綠來調，改變3種顏色的使用比例，賦予葉子不同的變化。

5 葉片遮蓋下的花瓶以鮮藍、黃赭、洋紅、鎘紅等調混後的顏色來塗。花瓶的亮處則以前者混色中去掉鮮藍之後的顏色來上。

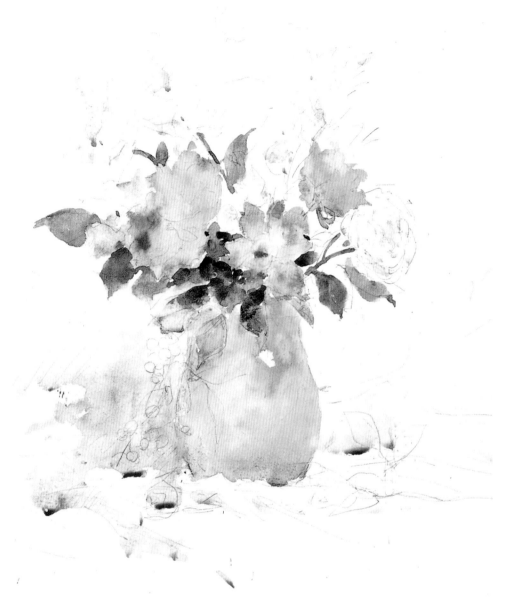

6 待花瓶的顏色塗完,將最亮處留白之後,接著彩繪白布的暗部與背景,暗部以稀釋的洋紅、鮮藍、紺青、黃赭等色輕輕調混之後塗上。

7 紫紅色的銀蓮花，重新疊上一層與底色相同的顏色，在顏色未乾之前，於中心部份塗上由紺青和洋紅及生赭混成的色彩，使自然呈現暈染效果。

8 葉片遮蓋下的花瓶以鮮藍、黃赭、洋紅、鎘紅等調混後的顏色來塗。花瓶的亮處則以前者混色中去掉鮮藍之後的顏色來上。

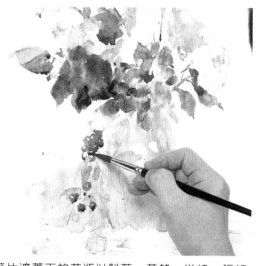

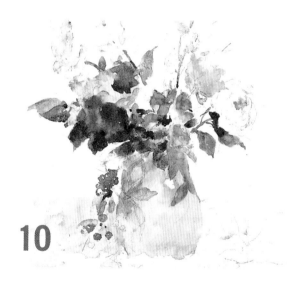

9 葉片遮蓋下的花瓶以鮮藍、黃赭、洋紅、鎘紅等調混後的顏色來塗。花瓶的亮處則以前者混色中去掉鮮藍之後的顏色來上。

11 莖的畫法盡量一筆成型，將筆沾滿水和顏料之後一氣呵成。

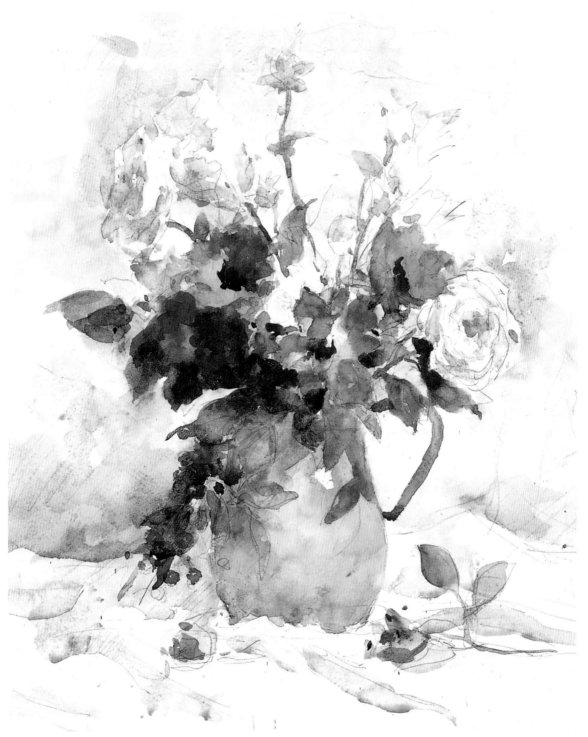

12 待莖和壺的把手顏色乾了之後再畫背景。背景以鮮藍、紺青、黃赭等
色調混之後加水稀釋成淡淡的色彩來畫。

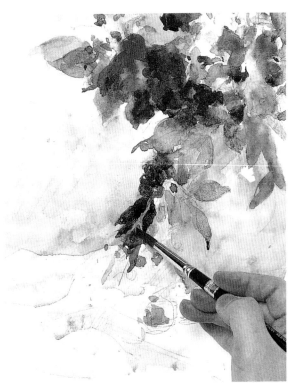

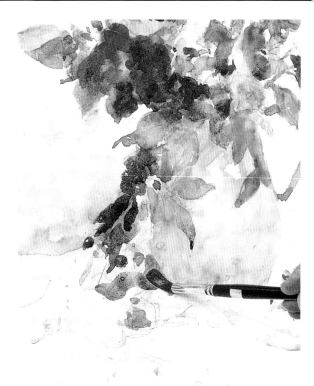

13 在深色葉片上重新疊上第一次所上的顏色，並保留莖的顏色不塗。

14 花瓶的陰影，以紺青混合洋紅及黃赭而成的顏色來塗。

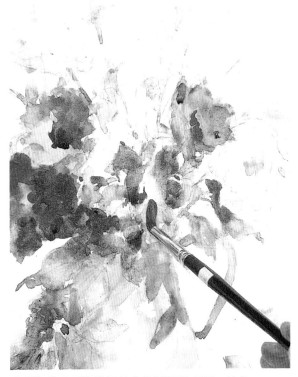

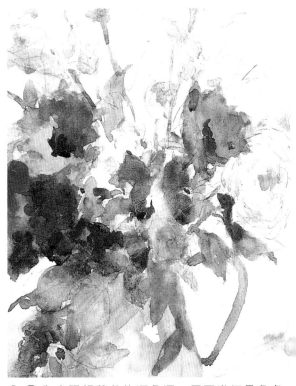

15 利用濕筆將銀蓮花施以漸層處理，待乾。

16 為表現銀蓮花的深色澤，反覆進行疊色處理。

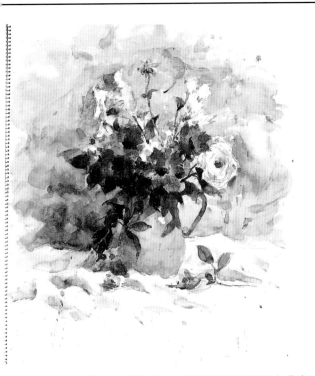

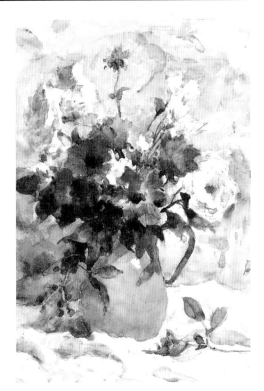

由於是畫在F10號的水彩畫冊上，花束四周的空間太過寬敞的結果，會使得畫面的焦點過於鬆散，為了讓視覺集中在花束上，最後要將四邊的空間做適度的修剪。

畫面修剪後的完成圖（請參考P104）

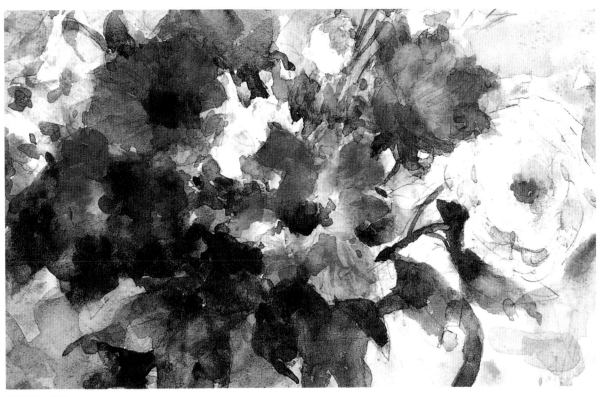

部份完成圖。

水 彩 靜 物 畫

出 版 者：新形象出版事業有限公司

負 責 人：陳偉賢

地　　址：台北縣中和市中和路322號8F之1

電　　話：29207133・29278446

Ｆ　Ａ　Ｘ：29290713

編 譯 者：新形象

編 著 者：醍醐芳晴

電腦美編：洪麒偉、黃筱晴

封面設計：洪麒偉

總 代 理：北星圖書事業股份有限公司

地　　址：台北縣永和市中正路462號5F

門　　市：北星圖書事業股份有限公司

地　　址：永和市中正路498號

電　　話：29229000

Ｆ　Ａ　Ｘ：29229041

網　　址：www.nsbooks.com.tw

郵　　撥：0544500-7北星圖書帳戶

印 刷 所：利林印刷股份有限公司

製 版 所：興旺彩色印刷製版有限公司

行政院新聞局出版事業登記證／局版台業字第3928號

經濟部公司執照／76建三辛字第214743號

西元2002年5月　第一版第一刷　　定價：450元

國家圖書館出版品預行編目資料

水彩靜物畫／醍醐芳晴編著；新形象編譯 。--
第一版 。--臺北縣中和市：新形象 ，2002〔
民91〕
　　面；　公分
ISBN 957-2035-32-0（平裝）

1.水彩畫

948.4　　　　　　　　　　　　91007733